基礎素描
造型入門

視覺設計研究所◎編

林　楡◎譯

本書原名為《如何學好素描──造型訓練》
現易名為《基礎素描造型入門》出版

雖然說畫一百張就可以有畫一百張的程度，但是…

培養如尺般準確的眼睛

　　能和尺一樣的表現對於捕捉正確造型是重要的。每個人看到一樣東西的時候，一定先被它的特徵所吸引，但在臨摹造型時，以上所述便成為障礙。因為一樣東西包含了整體和部分。

　　整體的大小，其比例要能合理地拿捏。可能會讓你覺得困難重重，但是只要依循著水平線和垂直線二個基本原則，誰都可以做得到。

　　因此，我們要從用眼睛目測長度的訓練開始。若單憑感覺作畫，想要進步是很難的，不妨以比例尺或小棒棍來作為輔助。

捕捉造型與製圖之間有何差異？

　　如果運用透視法的話，可以用 12 條線畫出一個立方體。而實際上光用 12 條線是無法表現真正的立體感。就算環視四周，你能找到用尺畫出的線就能描繪的東西嗎？

　　要如何表現物體的素材、光線的狀況、色調…等各式各樣細微的部份，即使只是畫個輪廓也需要無數的線條，這就是和製圖不同的地方。

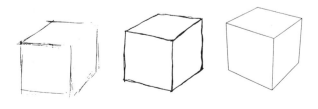

目錄

1. 描繪造型的練習

實戰素描一茶壺

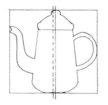

實戰素描一百合花

(2)能符合基本形的造型

2. 色調的訓練

(1)利用色調表現立體感

(2)以量感與質感表現出真實感

造型與畫面構成的準則

畫作協助 ————————————————————————————

　　桑原裕子　東京藝術大學繪畫科（專攻油畫）

　　德永雅之　東京藝術大學美術研究科（專攻壁畫）

　　三谷哲矢　東京造型大學美術科學生

1. 描繪造型的練習

(1)以輪廓線勾勒出輪廓

徒手畫出直線（不用尺）

從大張紙的一端畫到另一端

試著畫一條

平行線

淡的線條

濃的線條

試著改變
運筆的力氣

畫快一點

用尺畫出一條導引線

練習畫線

用鉛筆或鋼筆配合尺來畫出直線。在這條線的
旁邊徒手畫出等長的直線。練習用不同的濃淡
程度、運筆力量的改變來畫出直線。

熟練後再畫更長的直線、直到可以不依賴尺所
畫出來的導引線。快的話大概幾分鐘之內就能
辦到。

目的在於線條的熟練

書寫時手的動作與描繪造型時不一樣，其主要
的差別在線條的長度和運筆的力氣。

文字是由線段構成的。圖形有可能是很長的線
或很短的線（也就是點）集合而成。

所謂運筆的力氣在書寫的時候幾乎不會有變
化。但是，對畫圖而言，運筆力道的強弱是十
分重要的。

用尺畫出一條導引線

用眼睛目測長度的練習

上面這條線的中心點在哪？試著將中心點畫在下面的直線上。

試著畫出和下面的垂直線等長的水平線。

試著畫出下面直線
1/2 長的垂直線。

以上用尺來量是輕而易舉，
而光用目測卻是十分困難。

觀察造型輪廓

不要受既有印象所左右，純粹描繪出形狀

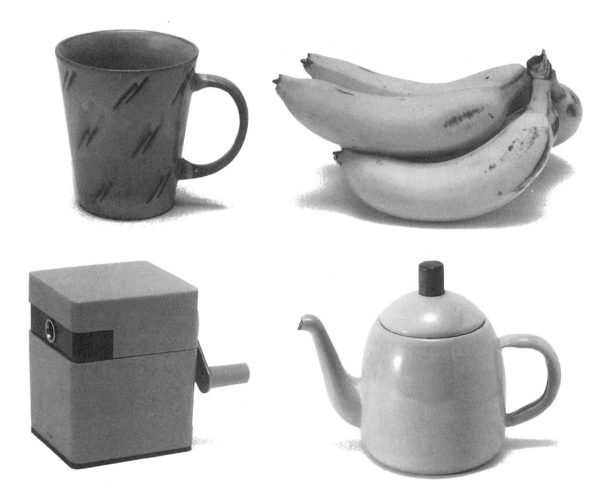

把素描的對象用影像代替

所謂影像就像是影子魔術師。例如：我們把手合起來正對著光線，可以做出狐狸或兔子等影像卻看不到其表面的凹凸、顏色等，只有勾勒出它輪廓的形體，這就是影像。現在，我們不要受其表面上的印象影響，試著純粹地描繪出它的影像。

以一條直線勾勒出其影像輪廓即是輪廓線

影像可以用一條線畫出來，也就是說可以用輪廓線來表現。看到主題物，最先映入眼簾的就是顏色和外表的形狀，可是我們不能馬上就從它的顏色和表面的樣子來畫。要想表現出其特徵，從影像的輪廓開始著手是最有利的捷徑。如果能正確地描繪出其輪廓，就等於已經完成一半的造型了。但是，要正確地捕捉造型，在繪畫上的確不容易。

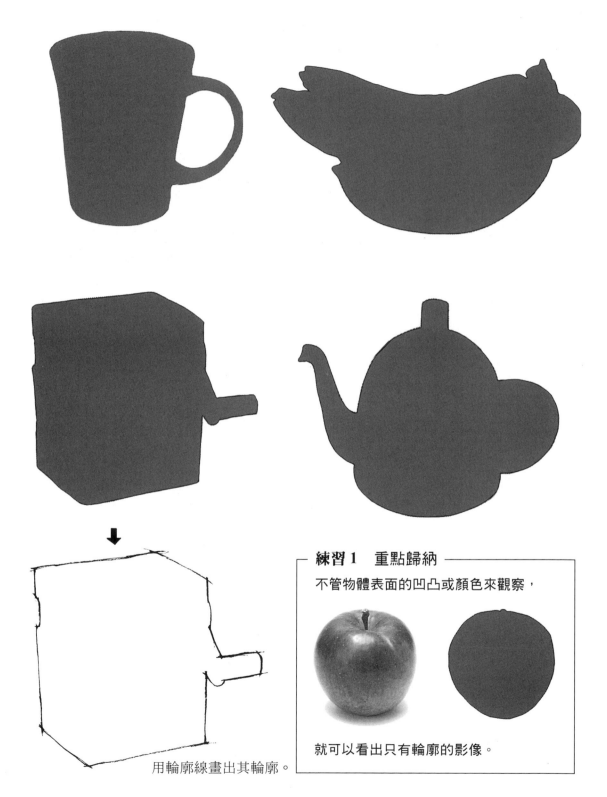

用輪廓線畫出其輪廓。

用輪廓辨認物體

例如：將圓形的東西放在一起比較

橘子的影像

好像被壓扁的外形和上面中間凹陷的地方為其特徵。只有上面凹陷下去。

蕃茄的影像

上面凹陷、底部尖尖的，基本上是圓形略帶心形的形狀。

檸檬的影像

蛋形的兩端突出成為檸檬的特徵，因此，要注意其明顯的兩端差異處。

馬鈴薯的影像

比較細長像變了形的球。最好著重在其表面上凹陷的地方。

蘋果的影像

好像有點變形的球，外面裹著薄薄的皮，凸出來的部分好像被扭曲。

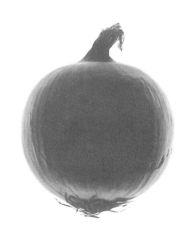

洋蔥的影像

若當它是球形的話，那就像是上下部分被切到的形狀，重點在於隆起的感覺和梗的部分。

接下來，將這幾個剪影用四方形把它框起來

以長、寬形成一個四方形

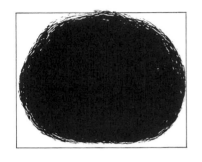 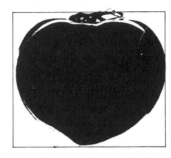 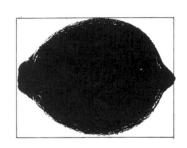

認為應該是圓形的東西，事實上並不圓……

橫線比直線還長的長方形。

若用四方形將物體框起來，其長寬的比例就很明顯可以看得出來

試著用剛剛好大小的四方形，將物體框起來。可以發現有直立的長方形或橫向的長方形。在這四方形裡的物體，其高度與寬度間的比例很容易看得出來。

這是在捕捉造型時基本的工作，即使很簡單卻是為了捕捉正確造型的必要條件，對物體的長、寬、高之認知是很重要的一環。

用正圓形將物體框起來時，會發現實際上東西並不圓

試著將球形當作是物體的基本形。雖說是圓的東西，但是，圓在哪裡？是怎麼樣的圓形呢？是凹陷的部分嗎？

若要忠實地記錄一件事物，在觀察前需去除既有之概念。例如一樣東西你只覺得它是圓的，若只有這樣粗略的概念，其真正的本質就會被忽略。因此不要受上述情形影響，去發現平常沒有注意到的地方，即是成功的第一步。

13

發現出乎意料的比例

單憑眼見的印象和實際測量的結果有如此的差異

一個高高的馬克杯

可能會畫成這樣…

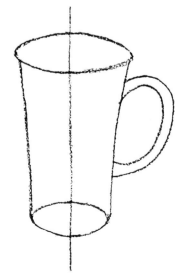

測量之後才發現是屬於正方形，
畢竟不實地量看看是看不出來的。

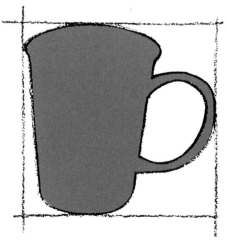

若要畫一個倒下來的酒瓶

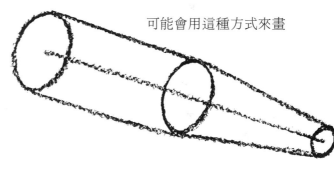

可能會用這種方式來畫

實際上…

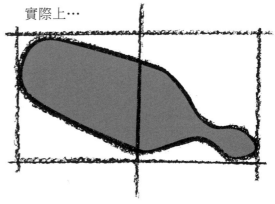

竟然只有這麼短，所以必須了解實測的重要性。由斜面看或將它平放著看容易形成誤導，需要特別注意、測量。

練習 2 描繪正確的輪廓

1 先用四方形將輪廓框出來

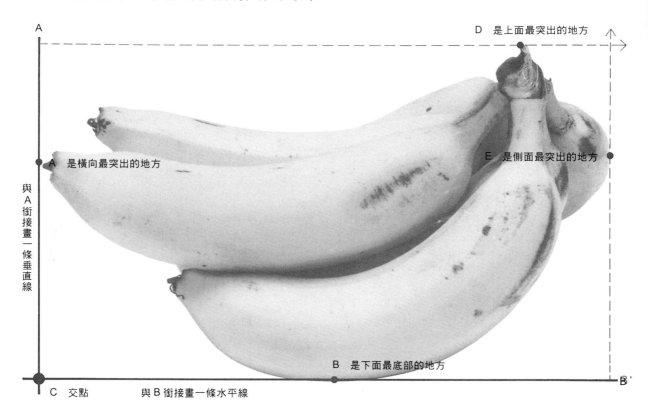

A

D 是上面最突出的地方

與A銜接畫一條垂直線

A 是橫向最突出的地方

E 是側面最突出的地方

B 是下面最底部的地方

C 交點　　　與B銜接畫一條水平線　　　B'

畫出和輪廓相銜接的垂直線、水平線

面對著白紙正要開始作畫時，會想到應從何處著手。

為了能順利進行，需找到其基準點。若要畫一單一物體時，要先找出與其輪廓相銜接的垂直線與水平線，如此一來便能適切地決定物體的位置，因此這二條線便是整體的基準線。

在平面上要畫出的形體，其寬幅及高度完全由水平線和垂直線作其基準。拿 A，C 和 C，B 這兩條線來說，它可以將物體框起來，也能決定物體存在之地點。

16

水平線決定寬幅、垂直線決定高度

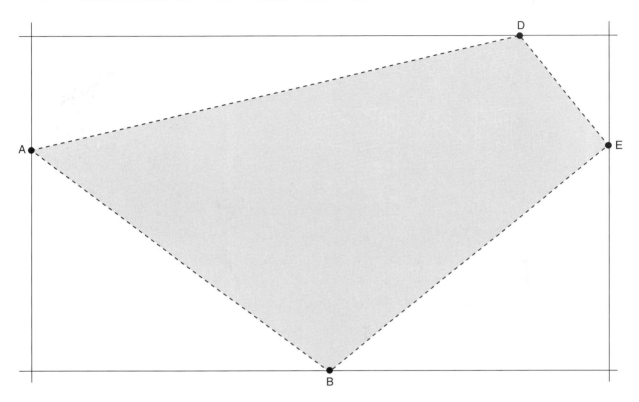

確認水平與垂直的比例

確認水平與垂直的比例是最初的工作，隨其物體的大小和形狀的差異，四方形的比例或其大小也會跟著變。

透過正確的基準線，以達到追求物體本質的準備，沒有不能框在四方形中的形狀。

將銜接四方形與物體輪廓的接點連起來

試著將四方形與物體輪廓的接點連接起來。可以發現，並不能將實際的形體完全框在裡面（由接點所連成之四方形）。不妨增加幾個基準點。

練習 2　重點歸納

任何物體皆有其長寬。這就是為了捕捉造型的基本形，畫出與輪廓銜接的四方

形，這個四方形表示輪廓的高度和寬幅，四方形與輪廓的接點即是捕捉形體所需的基準點。

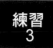 練習 3

描繪正確的輪廓

2 增加基準點

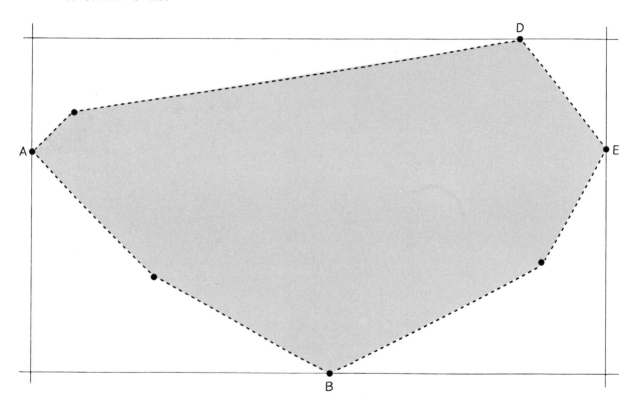

在突出的部分增加基準點

但是，還看不出來是香蕉。

小妙方──試著用布將香蕉包起來

香蕉一用布包起來其輪廓的重點就很明顯看得出來，雖然不可能一邊畫一邊還將主題物包起來，但以這個例子來說，我們可以確定有 7 個頂點。雖然只是比前頁的 3 個基準點增加了幾個，但是就快要可以看出它的輪廓。

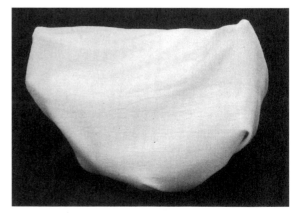

用布將物體包起來，就能使其特徵凸顯出來。

在形狀有所變化的地方增加基準點

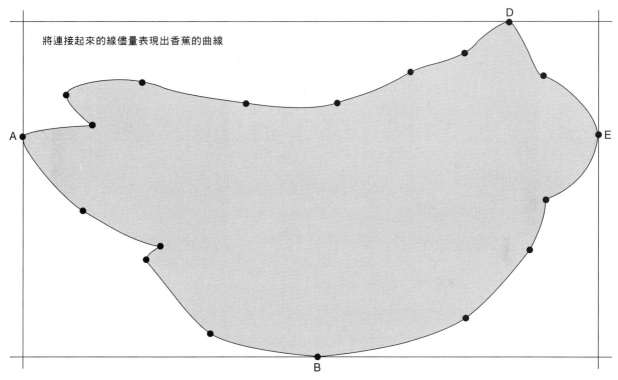

將連接起來的線儘量表現出香蕉的曲線

A

B

D

E

最初定的基準點仍發揮作用

造型如果愈複雜就要一直增加基準點

造型如果愈複雜就要一直增加基準點,那麼,要如何來增加呢?不是自己隨意亂加,一定要很正確地判斷。

用測量的方式一一地找出點來,雖說不是很困難,但是多少有些麻煩。為了想要達到純熟的技巧是不得不忍耐的,這項工作沒有捷徑可尋。

藉上述作法應可了解捕捉正確造型的要領,接下來,就試著實際描繪看看。

練習 3　重點歸納

基準點的增加,更可以與真正的造型相近

單純的形體
只要 6 個點就可以表現出幾乎相同的形體

複雜的形體
就算定出 12 個點,也還離其輪廓造型有一段距離

描繪出正確輪廓所需之工具

三種確認輪廓的法寶…

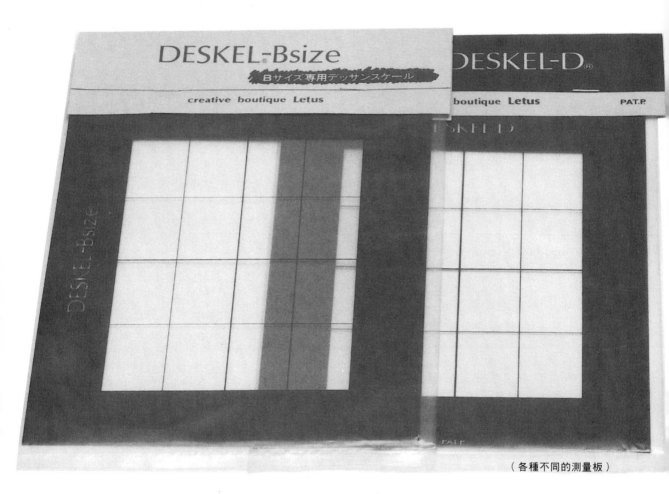

（各種不同的測量板）

方格測量板是有刻度的框框

測量板是和素描簿或木炭紙有相同的比例。以縱橫的線條劃分出 4 等分，透過這個框框來看主題物。

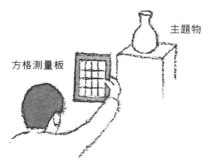

使用與畫紙有相同比例的工具

市面上有 B 型、木炭紙和各種大小畫紙所適用的測量板，可以使用與畫紙尺寸比例相同的測量板。

測量棒

我們可以在畫紙上找出各個部位大致的位置。
市面上售有畫上刻度的測量工具。

其實只要是直直的棒狀物就可以了。就算是鉛筆也可以。右圖是腳踏車輪的一根鐵棒。

鉛筆也常被用來當測量棒

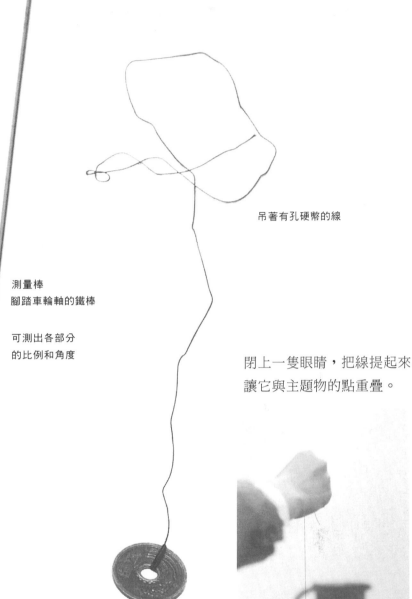

測量棒
腳踏車輪軸的鐵棒

可測出各部分的比例和角度

吊著有孔硬幣的線

閉上一隻眼睛，把線提起來讓它與主題物的點重疊。

如何使用這條綁著有孔硬幣的線？

確認垂直線上有什麼東西

要確認主題物各部位間，微妙的位置關係時使用。
只要能讓線呈垂直狀態即可，不一定要使用硬幣。也可以輕握鐵棒，使之保持垂直即可。

例如，這個水壺把手的底部比上面瓶口外面還是裡面？把手上下兩個銜接點是否在同一線上？諸如此類能比較仔細地觀察的話，就可以增加準確度。

方格測量板的使用方法

針對畫面的構圖來決定大小

透過測量板來看主題物，再決定其在畫紙上的大小。

1　在畫紙上畫上和測量板一樣四等分的線條

將測量板對著主題物，就等於前面所提到的用四方形把物體框起來，都是用來確認物體的比例。

（初學者可以先在畫紙上畫出
與測量板相同的 4 等分線）

2　透過測量板來看主題物

透過測量板所看到的重點，直接按照其比例在畫紙上放大也可以。

主題物太小

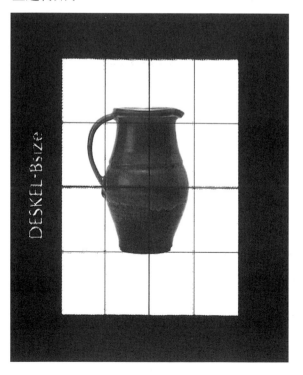

主題物太大

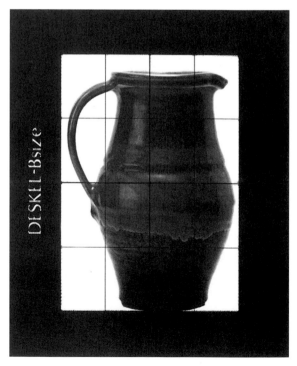

3 畫出決定長寬的點

點出決定長寬的 4 個點來。
如果能夠正確地找出這 4 個
點其輪廓就不會畫得太大。

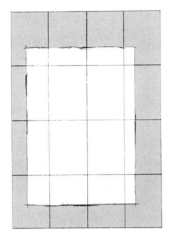

將測量板對著主題物來確認
其比例,這個道理和用四方
形框住主題物是一樣的。

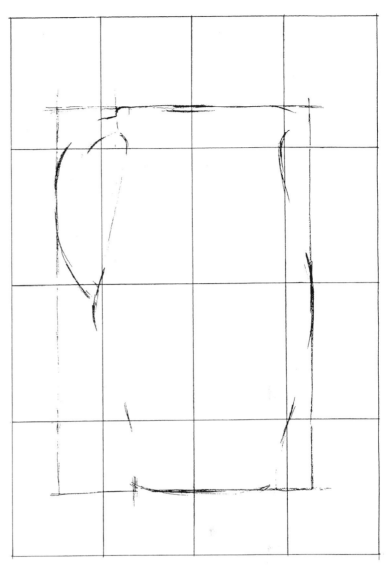

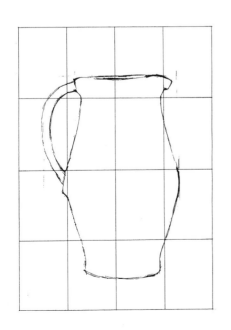

找出各部位大致上的位置

4 增加基準點

增加基準點,慢慢地用線條把
它連起來,其圓形弧度部分或
全體的印象是無法用測量板測
出來的,若能將測量與對物體
的敏感度維持在同一水平上,
就可以真實地表現其形體。

測量棒的使用方法

測量棒並非和尺一樣測出精確的長度,而是用來比較物體高度和寬度的比例,和確定正確的位置關係。

測量構圖各部位長度的比例

1 先比較物體的高度與寬幅

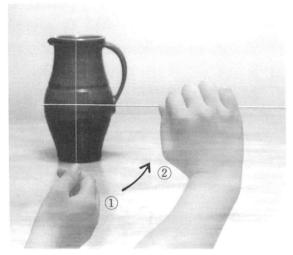

1 將棒子的上端放與物體同高,用拇指按住物體接觸面的點。

2 拇指按著棒子不要移動位置,直接將棒子橫過來,比較其高度和寬幅的比例。

2 比較主題物各個部份的比例

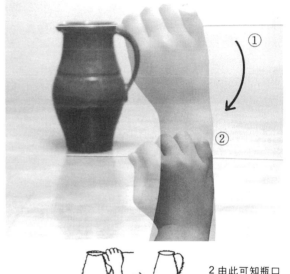

1 以同樣的方法測量瓶口

2 由此可知瓶口比底部大

使用測量棒時正確的姿勢是必要條件

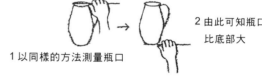

A = 固定

主題物

手肘伸直(眼睛與棒子的距離固定)

（眼睛與棒子的距離不固定）
若手肘彎曲　A＝不固定

正確的測量姿勢是手腕打直,使眼睛和測量棒的距離不會改變,右圖是錯誤示範,當手臂一彎曲,在比較時,要比較的部份也跟著移動,眼睛到棒子的距離一有變化就無法做正確的比較。

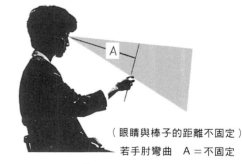

A 比較長

棒子比較接近物體

B 會比較長

A 比較短

B 會變得比較短

若手沒打直,A一下子長、一下子短,這樣在測量時與物體間的長度就會有所改變。

棒子就離主題物較遠

測量物體各部位的角度

將增加的點用線條連起來形成輪廓。如果覺得右邊的角度怪怪的（粗線的部份），就用測量棒測出物體的角度。

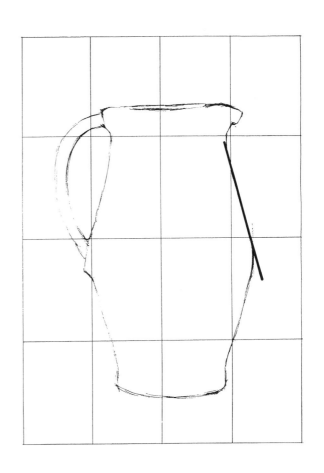

1　將測量棒與物體輪廓重疊

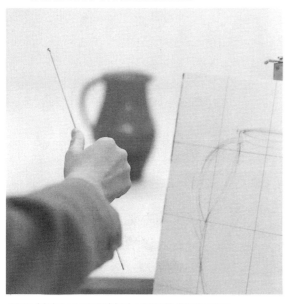

測量棒就是用來輔助目測的輔助工具。
與想測量的部份角度一致，且手腕必須伸直。

2　把測量棒和畫面上的輪廓線重疊

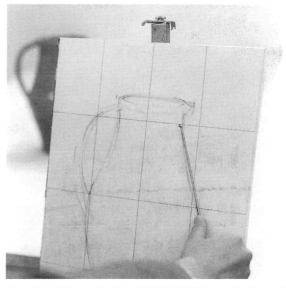

角度確定後，直接平行移動到畫紙上比較。看起來圖上的角度沒有錯，可能是長度不一樣吧
!? …

1 將四方形畫出來

1 比較高度與寬度

包括壺嘴和把手，測出茶壺最寬部份的長度。
為避免水平與垂直比較時的誤差，使用測量棒
時，手記得要伸直。

測出底部到蓋子的長度（＝高度）和壺嘴到把
手的長度（＝寬度）二者之比例，再畫出能框
住茶壺的四方形。

此時棒子必須保持水平或垂直，否則就無法準
確。

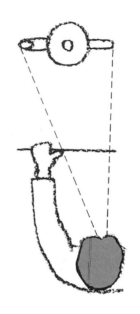

2 決定構圖的大小

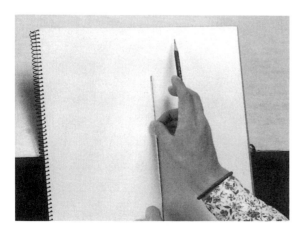

將測量棒置於畫紙上來決定高度。測量棒不只
適用於物體的測量上也能用來比較畫面上的長
度。其高度比寬度稍微短了點。

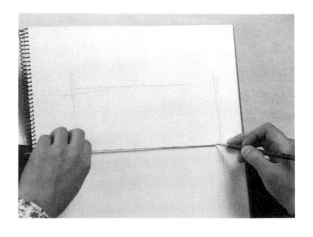

要決定在畫面上構圖的大小時，應以較長的一
方先作考量，以這個茶壺來說，寬度比高度還
長。

3 出乎意料地，結果竟然畫出一個寬比較長的長方形

測出的比例對於構圖大小的處理很有幫助。這個畫面是比正方形稍微寬一點的長方形。如果光用目測，會以為是差不多一樣長或是覺得高度比寬度還長的長方形，因此測量出的結果會很意外。

在這個四方形畫出一條垂直的中心線，決定茶壺在畫面上大小的基本工作就完成了。

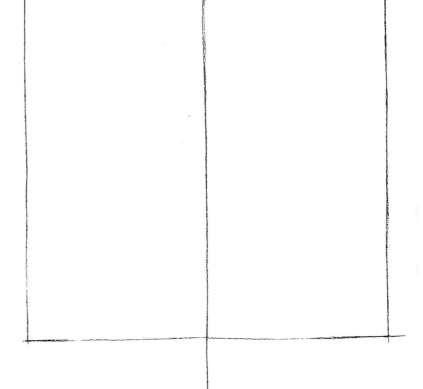

※ 保持測量棒水平或垂直的技巧

水平線的比較，就以桌子或地板的水平線當作基準，垂直線的比較時，以柱子、窗戶或直立的東西作為基準。

若將測量棒與桌面維持平行，即可保持水平狀態。

若和柱子或窗緣維持平行，即可保持垂直。

2 找出基準點

1　茶壺本身的中心線在哪裡？

因為這個茶壺並非左右對稱。
所以當要找出茶壺的中心線時
，要先比較壺嘴的寬度和把手
的寬度。

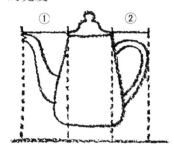

①和②哪一個比較長？　①比較長

測出壺嘴的寬度後移到與把手
的寬度重疊。棒子要一直維持
水平移動。

物體本身的中心線。

將四方形的中心線與物體本身的中心線有所區別

隨著作畫內容的不同，物
體本身的基準會有所移動
，四方形的框框畢竟只是
假想中的基準線。
在這個階段，不要將把圓
筒形壺身分為二等分的中

心線 A，與前頁所畫的 B
線有所混淆。整個畫面的
中心線是 B 線，而茶壺本
身的中心線是 A 線。這個
階段開始，要以 A 線為重

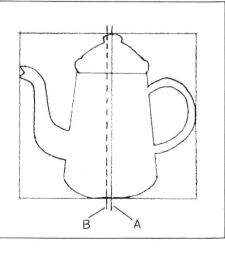

B　　A

2 蓋子的位置應該在哪？

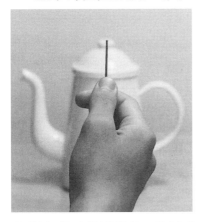

先測出蓋子頂部到壺口的長度

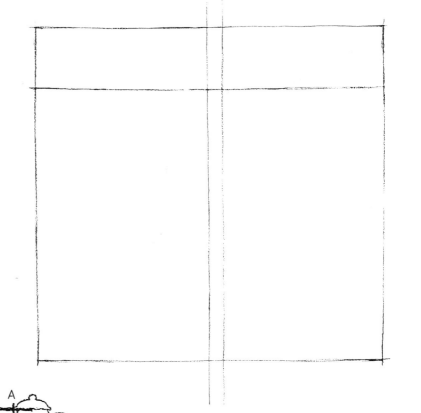

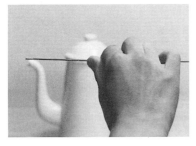

測量棒　A

比較出 A 和 B 在測量棒上的位置，
其側面的傾斜度就可以描繪出來了。

B

3 測量側面的傾斜度

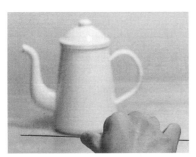

①將茶壺的中心和壺嘴連接起來
，壺身應從哪裡開始呢？（A）

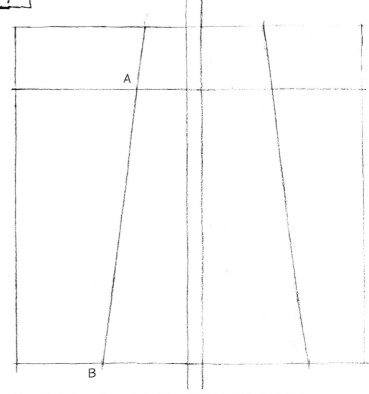

A

②將棒平行移至與平面接觸面，
壺身與測量棒交叉的地方在 B。

B

若已能確定 A 和 B 的位置，即可以直線連結起來。

3 增加基準點

4　將基準點連起來

到了這個階段，就可以看得出茶壺的形狀。如果茶壺的中心已經準確地測出，剛開始所畫的四方形的中心線就可以擦掉。

先確定四方形是橫向長度比較長的長方形，這雖然和造型的捕捉沒有直接的關係，但是這可以清楚地看出茶壺的中心線和這個四方形的關係。並藉由測量也可能改變先入為主的觀念。

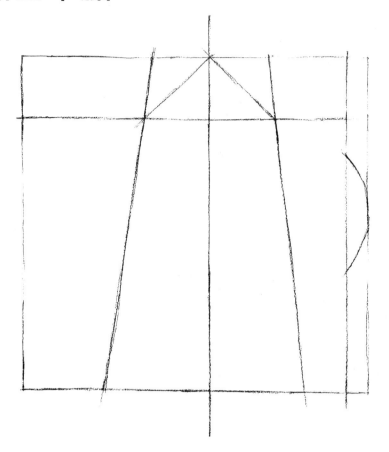

在此可將不必要的四方形中心線擦掉。

測量傾斜度的方法

前頁所使用的方法是利用與水平線的比較，來確認側面傾斜度，這的確是正確、確實的方法。亦即可以不使用測量棒而利用目測方式，但是測量的方法不只一種。知道愈多方法，測出的精確度就會提高。

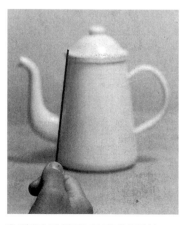

①將測量棒與茶壺側面的傾斜度一致。

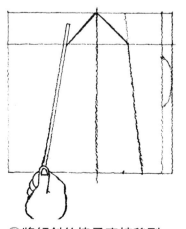

②將傾斜的棒子直接移到畫紙上與素描重疊。

5 壺嘴與壺身的關係

壺嘴的前端應該在哪裡，可用
和前述測量壺蓋高度的方法一
樣來測量（P・29）。那麼壺
嘴與壺身銜接的部位也可以測
出來了。

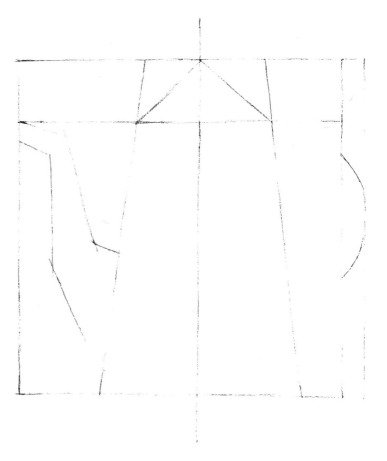

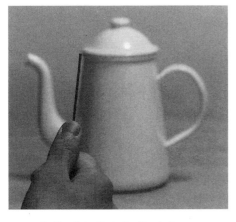

測量壺蓋到壺嘴底部的長度。

測量壺底到壺嘴底部的長度。

重點在於形體中有較大變化的部份。如果壺嘴底部等部
位畫得太離譜的話，就會感覺很不相稱。

4 比較基準點

6　把手的位置

一眼看去可能會以爲把手的底部與壺嘴的底部同高，測量之後發現把手比較上面。

因爲在前一個步驟已經確認出壺嘴的位置，所以可以利用它來測出把手的位置。用測量棒連接 2 點（把手和壺嘴的底部），然後將棒子所測出的傾斜度放在畫面上。

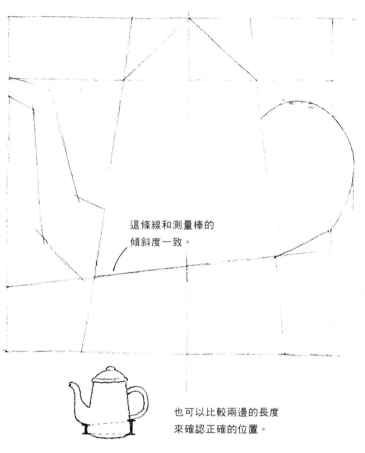

這條線和測量棒的傾斜度一致。

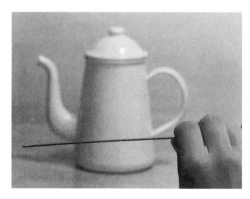

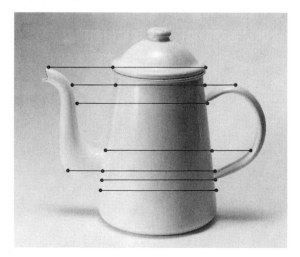

也可以比較兩邊的長度來確認正確的位置。

基準線比較例子

爲了將右圖中的圓點部分凸顯出來，必須在其水平線上確認有哪些部位。

若能反覆練習這個步驟，就算沒有測量棒，也可以用目測來比較。

水平線的比較

7 輪廓大致上完成

將基準點都連接起來,就和輪廓相近。

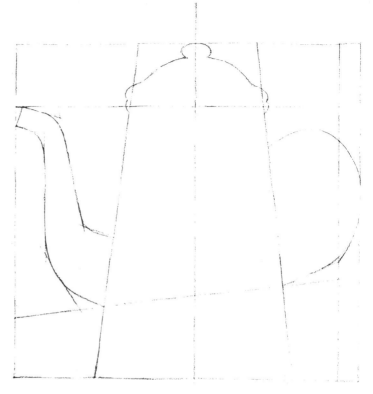

為了凸顯重點,維持原有的比較線。在比較些什麼就可以知道了。

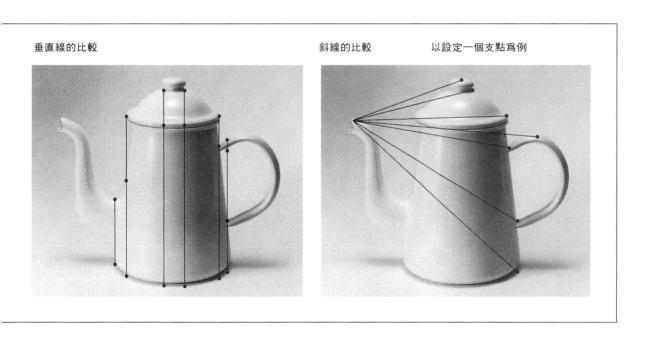

垂直線的比較

斜線的比較　　以設定一個支點為例

描繪曲線的練習

試著畫出通過三個點的曲線

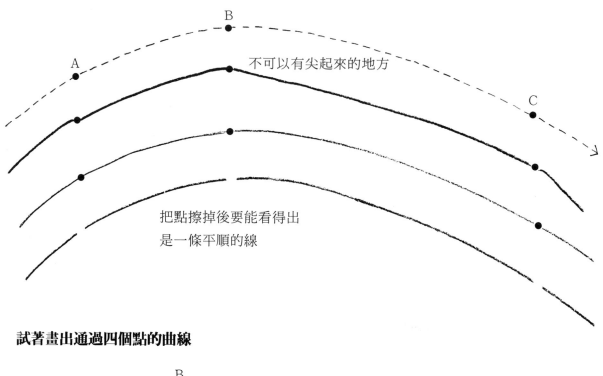

不可以有尖起來的地方

把點擦掉後要能看得出
是一條平順的線

試著畫出通過四個點的曲線

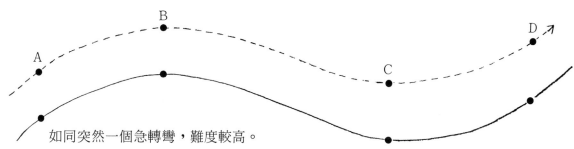

如同突然一個急轉彎，難度較高。

從 A 畫到 B 時，若還不清楚 C 的位置，就無法將 A-B，C-D 順暢地連出一曲線。

畫直線和畫曲線哪裡不同？

畫直線時不只是利用手腕的力氣來動筆，而是從肩膀開始整個手臂都要用到，這也就是畫直線的技巧，由畫面的一端以平均的力量畫到另一端成一直線。

而描繪曲線時，手腕不須固定，只要輕鬆靈巧地握著。要畫曲線彎曲的地方時，只要手腕也跟著移動即可靈活地畫好曲線。若是要畫大的曲線，也可以試著用到手肘的關節。

圓與橢圓的描繪練習

描繪一連接四點的圓

1. 先取長寬相同的兩條直線，並交叉於 1/2 的地方。這個交叉點就是圓的中心。

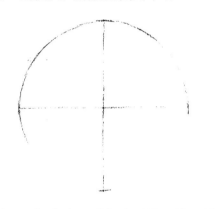

2. 不要一口氣畫完，感覺上是將一邊一邊互相連起來。

3. 畫完後換個角度來看，可能會覺得稍微有凹陷的地方，那麼，就再練習一次吧！

描繪一連接四點的橢圓

試試看用畫圓的方式練習

兩端太尖不行。　　　兩端太扁也不行。

多畫幾次吧！

橢圓是素描入門的第一關，多畫幾次憑感覺來記憶，剛開始可以用基準線畫分成幾個部分，再把它連起來。細長的橢圓，若站立著畫就比較不會差太多。

圓和橢圓的關係 ─────

圓和橢圓基本上是相同的東西，與從正面看去的正方形銜接的是正圓。若是與斜面看去的正方形銜接的，即是橢圓。

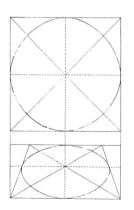

5 畫出各部位的形狀

1　壺嘴——用直線一點一點地連起來

不要忽然畫出曲線，要在重覆著大略的直線中，
找出正確的位置。

2　底部——不要使用中心線與橢圓的中心
　　有所偏離

物體和平面接觸的接面十分重要，爲了不使橢
圓失去平衡，要一邊確認中心線和直徑，一邊
作畫，特別要注意到時候會看不到的另一邊。

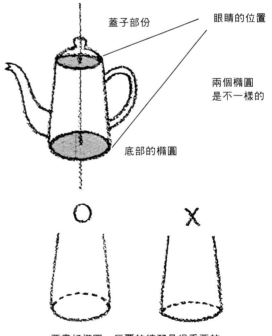

蓋子部份

眼睛的位置

兩個橢圓
是不一樣的

底部的橢圓

O　　　X

要畫好橢圓，反覆的練習是很重要的

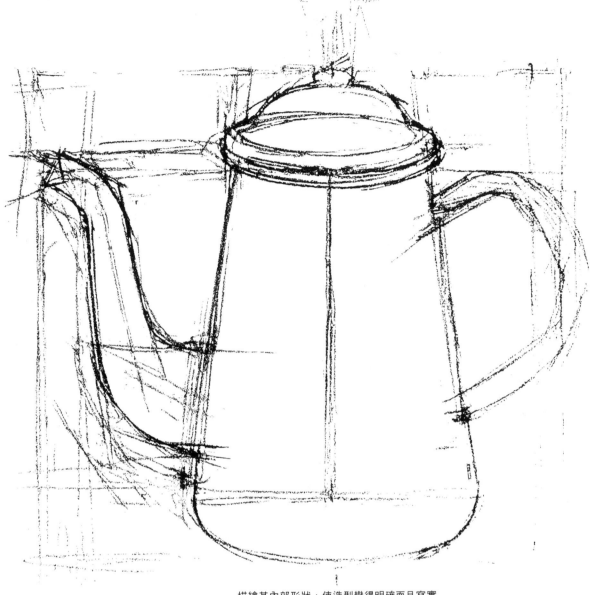

描繪其內部形狀，使造型變得明確而且寫實

3 進行描繪物體的內部

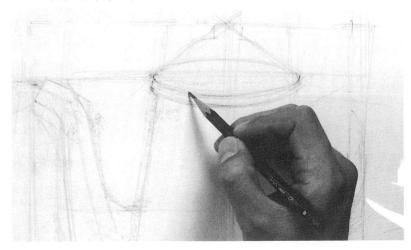

能發現千變萬化造型的眼睛

正面的造型和相反的造型是同時存在的

畫好輪廓後再稍微加以觀察修正

測出長度，確認角度後用線條將點連接起來，就畫出了輪廓線。事實上這樣還不算完成，以客觀的角度來觀察輪廓線，會發現形狀是否有所出入或某個地方產生誤差。

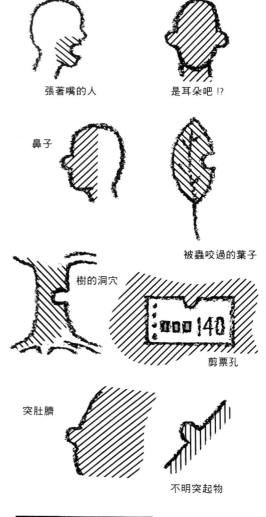

張著嘴的人　　　是耳朵吧 !?

鼻子

被蟲咬過的葉子

樹的洞穴

剪票孔

突肚臍

不明突起物

由這張畫能看出什麼？

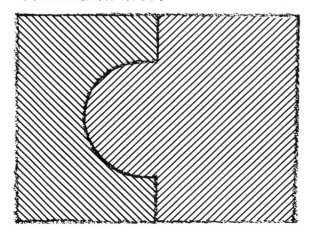

這是某樣東西的部分放大圖。如果問你這是哪個部分？一定會有各種的想像。中間那個部份是要看成凸出的呢？還是凹陷的？根據這些判斷，來看它是葉子、是人的臉還是嘴巴？

這和右邊那個有名相反圖一樣。剛開始可能看出一個白色的杯子或兩個黑色的側臉，但是，看了一陣子後，會發現二者交互出現，看到杯子時又同時出現二個側臉，看到側臉時又出現杯子的影像，這就是會感覺到各種形狀的原因。

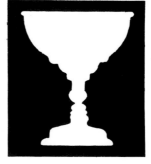

用正面、反面重新觀察物體

繪畫時利用正、反面的觀察，將物體作比較的
要素愈多，也愈能增加其準確度。站在客觀的
立場來觀察的話，利用正、反面的觀察是必要
的。

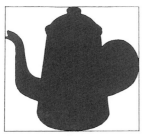
正面的形體

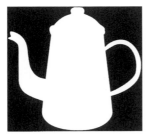
反面的形體

茶壺和四方形中間的空間即是反面的形體

突然提到反面的形體可能一下子無法意會，這
的確需要時間來適應。

在用四方形框起來的圖中，試著觀察物體輪廓
線之外的空間。為了更表現出正確的造型，不
單是物體本身，連反面的造型也必須確認。像
把手等比較不能掌握的部份，也可以打算畫出
其反面造型。

空間和物體就像是正、反面的關係

當考慮到相反造型時，不只是四方形與主體間
的空間而已，如果描繪的不只一樣東西時，也
可以應用於物體與物體所創造的空間和空隙。

如果倒過來看，比較容易看出其相反造型

當專注於物體本身而無法感覺其相反造型時，
可以把畫面倒著看。

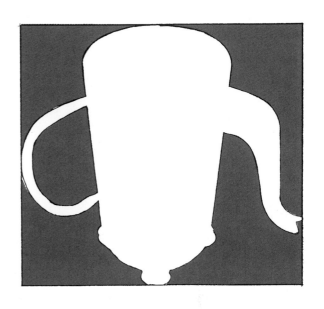

不容易畫的左右對稱，也能一目瞭然

酒杯、酒瓶等，像描繪這些左右對稱形狀的機
會很多。這種形狀看似簡單，其實不然，形狀
如果出了一點差錯就不好看，但卻很難找出究
竟哪裡出錯。這個時候就可以將畫倒過來看，
哪邊的線條不對很容易就看得出來。

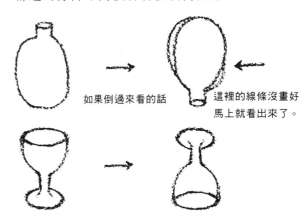
如果倒過來看的話　　這裡的線條沒畫好
馬上就看出來了。

6 確認形狀加以修正

1　測量各部位的比例

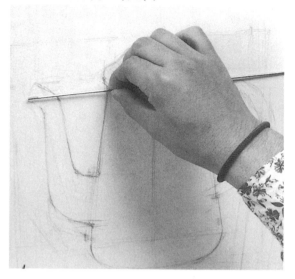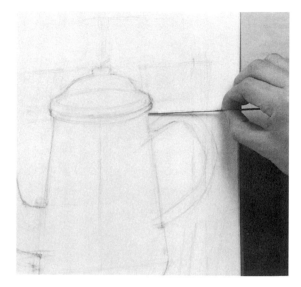

用測量棒測出壺身的壺嘴及壺身到把手的距離，可以看出壺嘴稍微偏內一點。

2　由錯誤的線上來做修正

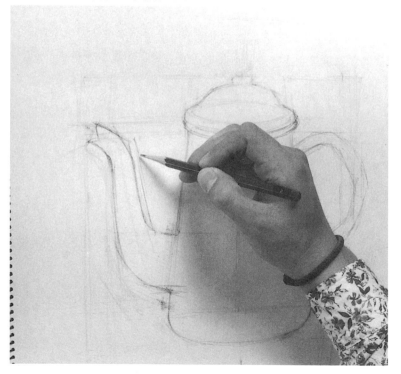

將壺嘴的位置稍微調整到正確的位置，此時，不必將畫錯的線擦掉，將原有的線條保留，一邊做比較，一邊畫出新的線條，這是很重要的。等到正確的線畫好之後，再一次確認後就把錯誤的線擦掉。

錯誤的線條在修正階段也可以當成基準。如果被擦掉了還得從頭測量起，那所有的辛苦都白費了。

7 　完成

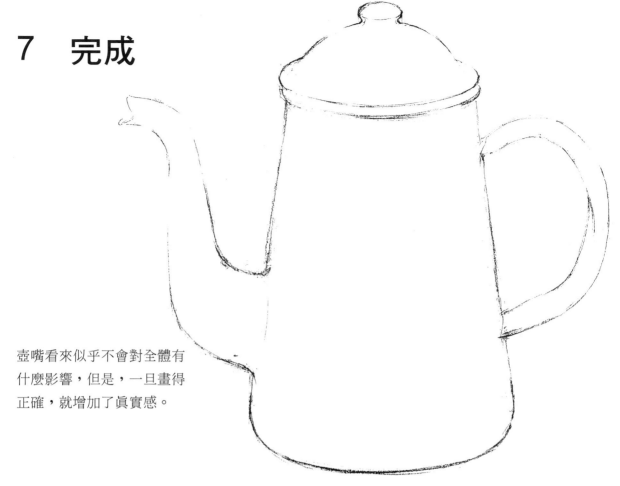

壺嘴看來似乎不會對全體有
什麼影響，但是，一旦畫得
正確，就增加了真實感。

3　比較實體和畫面，做再度的確認

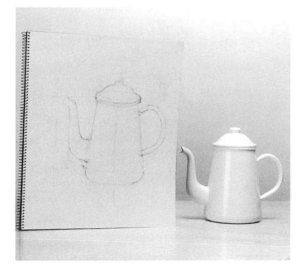

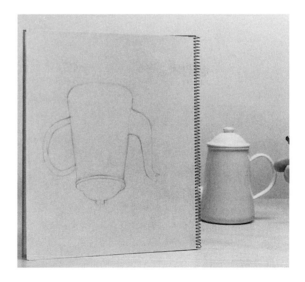

將素描放在實體的旁邊觀察。先目不轉睛地盯
著實體看，再忽然將視線放到畫面上，如果有
視覺殘留的影像晃動，那裡就是誤差的地方。

然後把素描倒過來看。
與其將這個動作說是和物體的比較，還不如當
成客觀觀察畫面的方法。特別是對於有對稱形
狀的物體，剛好可以藉此馬上看出哪裡不對。

臉輪廓的裡面有基準點

◀從正面看

很容易可看出經四方形框起來後是個左右對稱的圖形，將所謂中線的臉的對稱線當作基準線，這樣眼睛、鼻子、嘴巴等位置按比例即可測出，連接眼睛的線是和中線呈垂直交叉的水平線，照這個方法來看，就能了解其構造。

向上看和向下看▶

根據視線位置的不同，決定輪廓的四方形也會有很大的變化。如果認為臉一定是雞蛋形的話，觀念就有所偏差。

可以捕捉到某個程度的輪廓，問題在於其中某些部位的形狀和位置是否能掌握。
臉即是很好的例子。

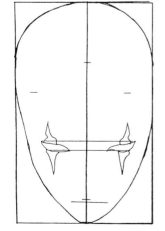

從斜面看▶

就算臉朝的方向有所變化，或傾斜度不同，與
中線垂直交叉的線彼此的關係不會改變。以中
線當成基準來決定眼睛的位置，再在這上面找
出支點（A），利用測量棒測出各部的位置，
並依角度來安排。

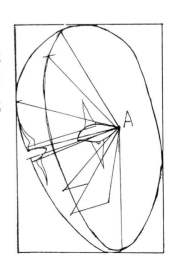

用四方形將各部分框起來

用幾個四方形將各部分框起來而構成整體

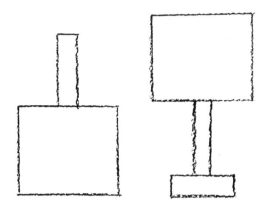

四方形框框的應用

任何形狀都可以用四方形框起來，以這個當作
出發點開始描繪。利用這點，用幾個四方形將
各部分框起來也能構成整體，依據不同的造型
而定，這個方法也有合理的地方。

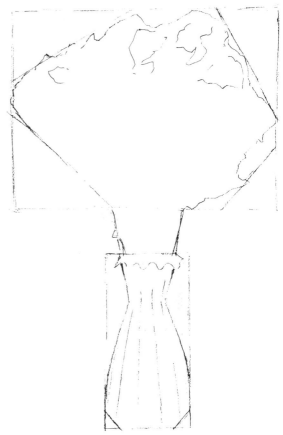

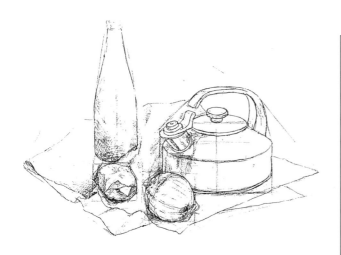

數個物體也能使用相同的方法

練習 6　重點歸納

不論是複雜的形體或是由幾個大部分組合而成的造型，在剛開始畫的時候，就可以考慮把它分成幾個部分。

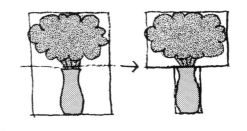

1 找出構成要素

1　決定構圖

將造型的要素各個部分獨立起來而構成整體。百合是個很好的例子，我們來畫畫看。注重整體的把握之外，同時也要注意各部分細膩的表現。

花有多少部位露在花瓶兩端的外面？輕輕地拿著測量棒使之呈垂直狀。為了使花在畫面上看起來大些，所以只量到水面的部分，以下的部分刪掉。

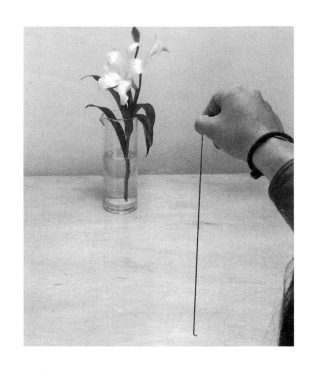

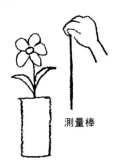

測量棒

輕輕的拿著它，自然就會呈現垂直狀態。

2　三個重要的構成要素

①玻璃瓶口的位置＝這個階段的基準用
　　　　　　　　　來決定花的位置。
②盛開的百合＝＝＝突破四方形的限制，
　　　　　　　　　接近圓形。
③莖的生長方向＝＝垂直方向的枝幹。

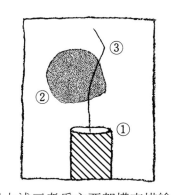

以上述三者為主要架構來描繪。

2 觀察構成要素相互之間的關係

先取出一塊部分，分為五片花瓣。注意其中心是稍微離開畫面的中間。比較困難的地方在於找出花瓣之間的空隙中反面的造型。

1 將整塊劃分出幾個花瓣

2 將花與花瓶連接起來

在注意花瓣的同時，莖的生長方向、接觸的地方，還有花瓶與花的關係等，都必須確認。

3 以花為基準，決定葉子與花苞的位置

此時的基準是花而非容器，後面花苞和葉子，根據花的位置而定。
所謂的基準，隨著作畫的進度一直在改變。

3 強調重點

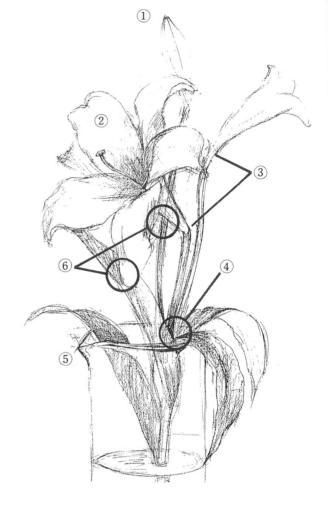

需要強調的地方和不用凸顯的地方在哪裡？

試著找出判斷重點的要素。

藉著強調重點，可以表現出整個造型的協調與
真實性。在描繪輪廓線時，必須注意這點。

①造型各個端點部分，特別是尖尖的尖端，要
　加以強調。

②感覺上要躍出的部分。

③造型彎曲的部位集中在一起的地方。

④和③一樣，可是在這裡是瓶口和葉子和莖重
　疊的部分。

⑤容器的出水口，也就是造型的特徵部分。

⑥明暗差距大的部分如果重疊在一起，可以強
　烈的感覺到很搶眼。

強調的方法也有很多種：

●加強運筆的力量

●顏色加深，畫粗一點

●運用筆勢

●集中線條

等等，為了和其它大的部位有所區別而在表現
的手法上求取差異。

要能比較出位置

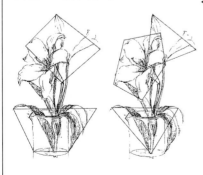

◀以和各端點連接起來的三
角形、四方形來確認各部
位的位置，真的把線畫上
去也無妨。

先從小範圍連接起來，到▶
連接大的範圍也能確認各
部份的位置。一感覺到不
太對，立即加以修正。

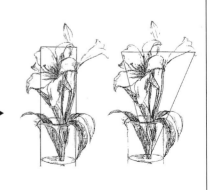

4 完成

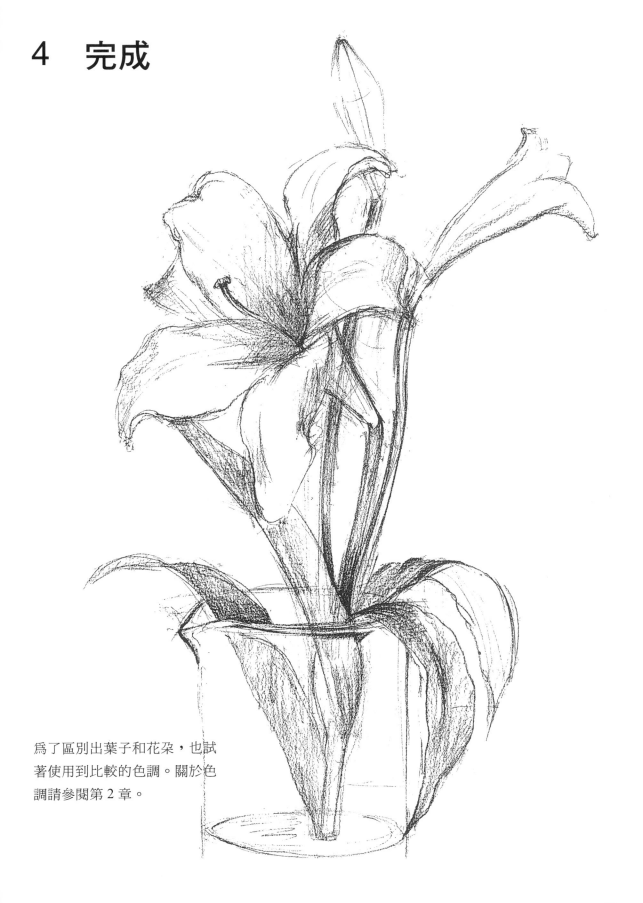

為了區別出葉子和花朵，也試
著使用到比較的色調。關於色
調請參閱第 2 章。

再次確認輪廓線存在的必要

原本並不存在的輪廓線

根據實體所描繪的假想線即輪廓線

首先由水平、垂直的比例畫一四方形，隨著基準點的增加，漸漸地輪廓也愈趨明顯。將物體輪廓以線條的連接來表現亦即所謂的輪廓線。但是，實際上輪廓線並不存在。這是在描繪造型時最能表現其特徵的方法。

試著找出線條的特質

有各式各樣的線條，來表現物體的感覺、狀態，以及想要訴求的目的…等等。

動手畫畫看是最重要的事。等到習慣線條後，每一條線都會很仔細地描繪，而後就會想走出自己的風格。

用單調的曲線描繪

這就比較適合用來表現蘋果，可以感覺到柔軟且有彈性，但是不太能表現其立體感與質感。

用直線描繪

對於有稜有角的物體而言，可以表現出簡潔有力、富立體感的效果，所以就不適合用來表現蘋果。

用短促且不是很整齊的線條描繪

以速寫的手法來表現，能感覺到筆勢，物體的動感及質感，並且能表現空間的效果。但是也不適用靜態的蘋果。

光用線條畫出的蘋果和加上色調的蘋果

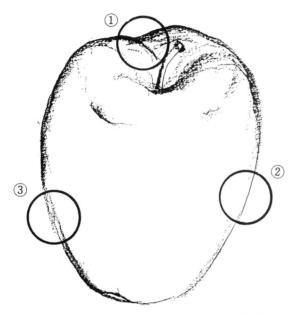

即使只用一條線也能表現出空間的感覺

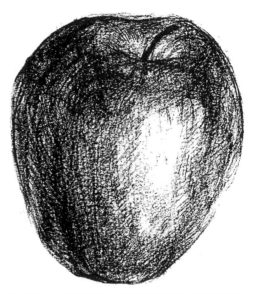

如果沒有輪廓線,這幅素描也無法產生

以有變化起伏的線條描繪

這種畫法適用於任何造型。

藉著粗細、濃淡、長短、快慢的改變,能正確地表現主體。即使在上明暗色調時,也有很大的作用,若能在其餘留白的部分加上色調是最好的。

已上色調的蘋果,其輪廓線具有什麼意義?

上了色調的素描有比較接近實體的感覺。這和只有輪廓線的畫有何不同?上了色調的畫,可以表現出質感和光線的方向。

但是一下子就要從物體內部開始畫實在是很難。素描的基本還是輪廓線。

練習 7　重點歸納

物體本身並無輪廓線,那只是拿來當成上色調之前的造型,但是也有能暗示其明暗度的輪廓線。這種就不是全部只有一條線,而是將複雜的色調用線條的集中來表現。

放大部分來觀察

① 　② 　③

三種線條

畫家的手法─素描與線條

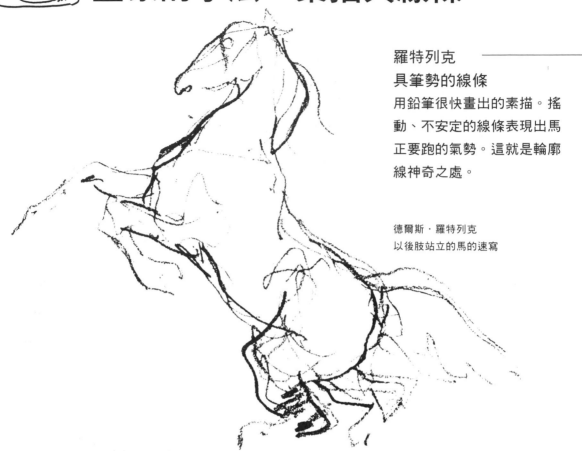

羅特列克 ─────
具筆勢的線條
用鉛筆很快畫出的素描。搖動、不安定的線條表現出馬正要跑的氣勢。這就是輪廓線神奇之處。

德爾斯‧羅特列克
以後肢站立的馬的速寫

梵谷 ─────
以重疊、累積的短線條
　　　表現方向感
梵谷的線條表現的不只是輪廓，整個畫面醞釀出不凡的魄力。其又短又深的線條可以讓人想像到油畫的筆法。其支配畫面視覺的波浪式起伏，主要是由於線條的累積重疊而加強其方向感。
線條是決定方向感的重要特徵之一。

文生‧梵谷
月光下的松樹　油墨畫

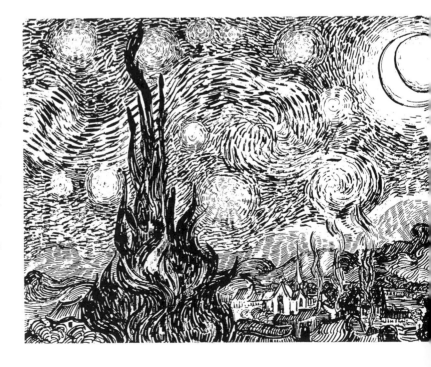

一邊欣賞作品，一邊想像這樣的線條是如何畫出來的？

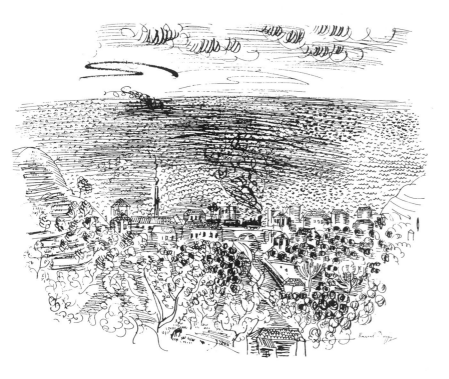

畢費
緩急自如的線條
畢費輕快的筆觸也使用了相當多的線條，在欣賞其作品時，我們可以試著找出什麼線條是最快畫出的？哪些是慢慢畫出的？此外，用力畫的線條與輕輕畫出的線條也把它找出來，這應該對實地作畫有很大的幫助。

畢費　灣　油墨畫

雷捷
簡潔易懂的線條
以粗線條、不拖泥帶水地畫出人物的輪廓。即使背景任意地上色，也不會抹煞主體，並表現其明快的手法。
將人物的個性單純化，根據其形態和粗線條給人誠實的感覺。

雷捷
臉

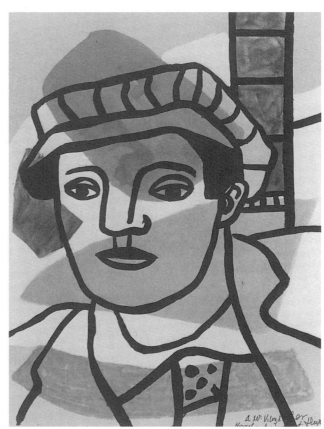

總整理

觀察造型輪廓

捕捉正確的造型其實就等於記住正確的造型。
以輪廓影像來觀察不失爲一好方法。

描繪曲線的練習

只有靠練習。分散地定下幾個點,試著畫出通
過針孔的線般的曲線。

描繪正確的輪廓
　　1　先用四方形將輪廓框出來

將物體以影像來代替,接下來用一個四方形剛
剛好框住影像。四方形代表物體的高度與寬
幅,這是造型的基礎。

能發現千變萬化造型的眼睛

爲什麼造型會畫錯呢?
是因爲基準點設錯了。→再一次測出正確的位
置→確認反面的形狀。
先照自己的感覺描繪→再將畫面倒過來看。

描繪正確的輪廓
　　2　增加基準點

要如何讓四方形更接近物體輪廓呢?在凸出的
部分和彎曲比較大的部分等醒目的地方設立基
準點。

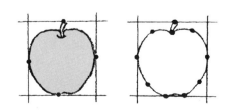

用四方形將各部分框起來

與其將整體用四方形框起來,不如在各個部位
用四方形框起來比較適當的造型也有,所以要
找出物體的構成要素。

再次確認輪廓線存在的必要

雖然實體本身並沒有所謂的輪廓線,但是我們
可以以假想的方式。

(2)能符合基本形的造型

四個基本形

球形

在基本形中色調會有很大幅度的變化，具有安定與不安定二種要素，是大自然所創造出自然的造型。

若用輪廓來表現，呈圓形。

塞尚的圓、圓錐形、圓柱形和立方體

對 20 世紀的畫壇留有很深影響的塞尚，認為自然中的一切都能還原成圓形、圓錐形和圓柱形。根據以上觀點他從事自己的創作。

在描繪造型時，加上具有這三種基本形的特徵的立方體一共是四種基本形，關於這點應該不難理解。

圓錐形

圓錐形是由底面的橢圓和二條直線，來表現其立體感，因此，正確的明暗色調是最重要的。

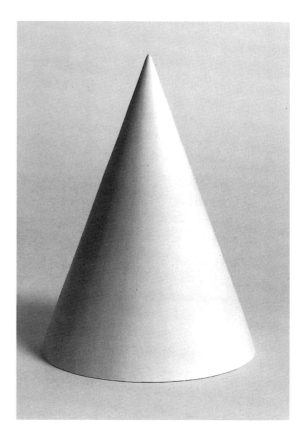

圓柱形

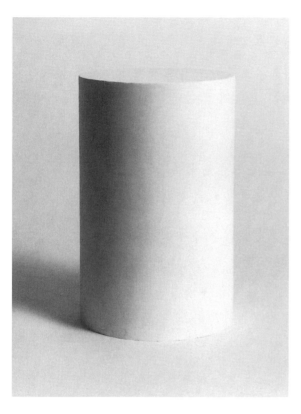

當看不到圓柱形其橢圓的切口時（脖子等被當成圓柱形時），造型的捕捉是重要的地方。

立方體

立方體可以做出全部的造型，亦即上述所有基本形態的基本。畫出造型後就可以定其在立方體裡的位置，但是此時也產生出用四方形將物體框住的想法。

大部份可以根據三個面的色調不同來表現，適用於面與面的界線是很明顯的直線，而且也很清楚色調與光線的關係的主體。

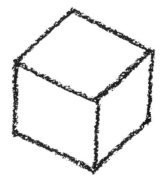

觀察由基本形所構成的構圖

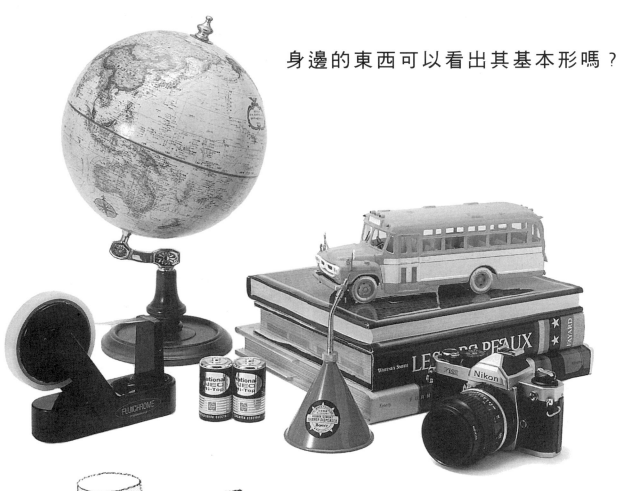

身邊的東西可以看出其基本形嗎？

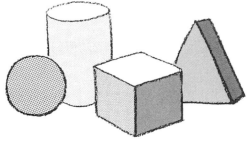

將複雜的東西利用簡單的積木來組合

回想一下積木遊戲，藉著積木的組合可以做出
所有的造型。這個道理和基本形的想法一樣。
即使是構造複雜的造型，把它想成是由基本形
所組合而成的，就很容易理解了。利用基本形
的思考方向，在剛開始作畫時可以使造型安
定，也方便描繪其大致的輪廓。

以平面的四方形框起來

將整體以四方形框起來練習

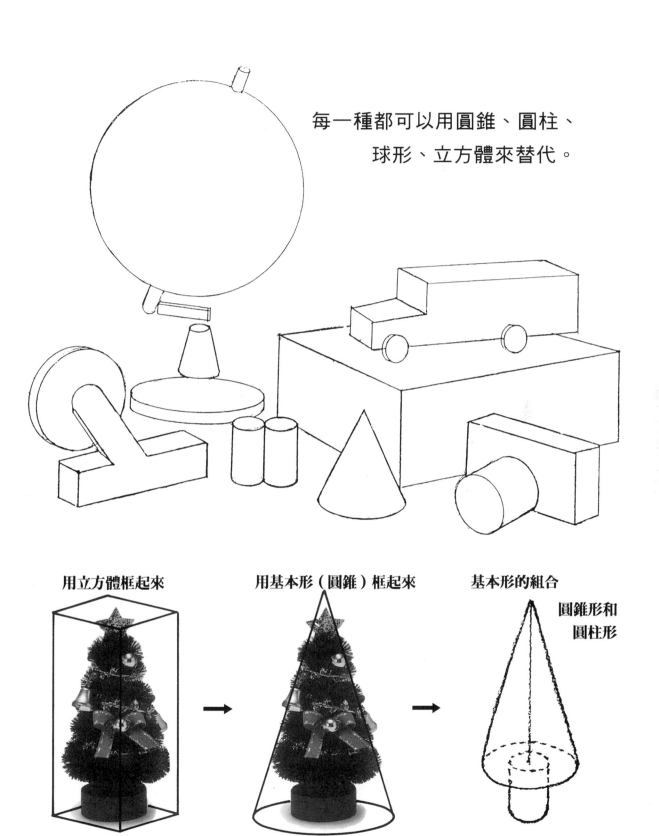

每一種都可以用圓錐、圓柱、
球形、立方體來替代。

用立方體框起來　　　　**用基本形（圓錐）框起來**　　　　**基本形的組合**

圓錐形和
圓柱形

用立方體框起來的方法是
用來訓練捕捉三度空間

再增加一個看物體的機會

基本形有助於看不到的部分

若換成基本形即可決定其造型

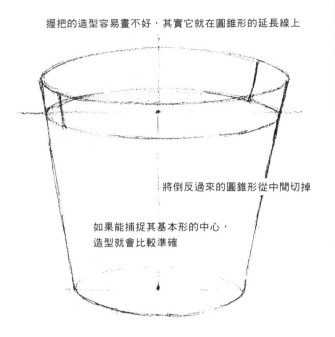

握把的造型容易畫不好，其實它就在圓錐形的延長線上

將倒反過來的圓錐形從中間切掉

如果能捕捉其基本形的中心，造型就會比較準確

看起來很複雜的物體其實也是由基本形所構成的。

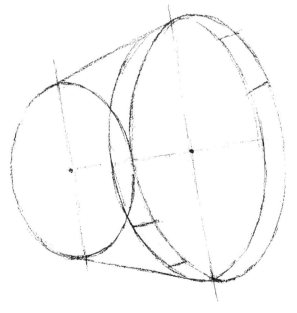

若將物體倒下來放，很難確實捕捉其造型，但是如果也換成基本形的話就沒問題了。

將複雜的造型當作是基本形的組合

即使是看不到的部分也要畫線

練習 9 注意眼睛的高度

是從多高的角度來看物體的？

從低的位置往上看

眼睛的高度幾乎和物體的位置同高。

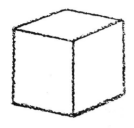 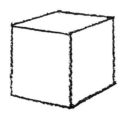

全部畫成平行線的話就可以看出差異。

應該是三條垂直線平行，而往裡面的線條就不是平行線。

從稍微高一點的地方看

也就是平常的視線。最容易看到全體的高度，亦即最容易捕捉其造型的視線高度。

從上面往下看

接近正上方的視線。這樣就不容易看到物體的側面。

觀察圓柱形

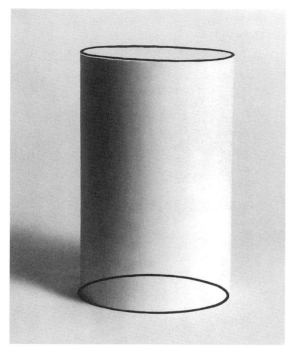

要注意圓柱形上下二面並非是相同的橢圓明亮的色調。

近看與遠看的不同。
即使是同一個東西，遠看和
近看是不一樣的。

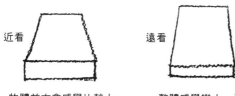

物體前方會感覺比較大　　整體感覺變小、透視
　　　　　　　　　　　　效果也變弱

這是在畫大型建築物時要注意的地方，大型建築物如果近看的話就像上述所示透視效果比較強。遠看的話就像小的火柴盒般，沒有什麼透視效果。

平行

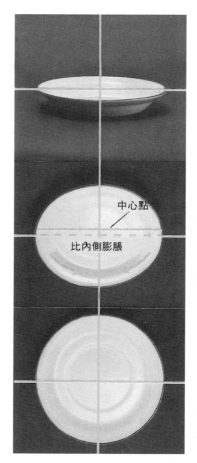

中心點

比內側膨脹

實際上盤子的直徑通常比圓的中心線還裡面。亦即前面看起來比內側膨脹。

往下漸趨狹窄

─ 練習 9　重點歸納 ─

根據眼睛高度的不同，對物體的看法也不一樣。基本形並非一直相同，若要將物體以基本形替代時，這一點是必須先建立的觀念。

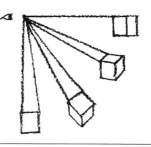

畫家的手法──基本形與立體感

塞尚──將色彩和形態單純化

塞尚排除了文藝復興以來，一直遵行的遠近法，而根據色彩和形態的單純化，朝向繪畫的原點──平面性。這樣的嚐試造成了許多的影響，成為立體派等繪畫革命的基本觀念（自然中的一切皆可還原為球形、圓錐形、圓柱形）。

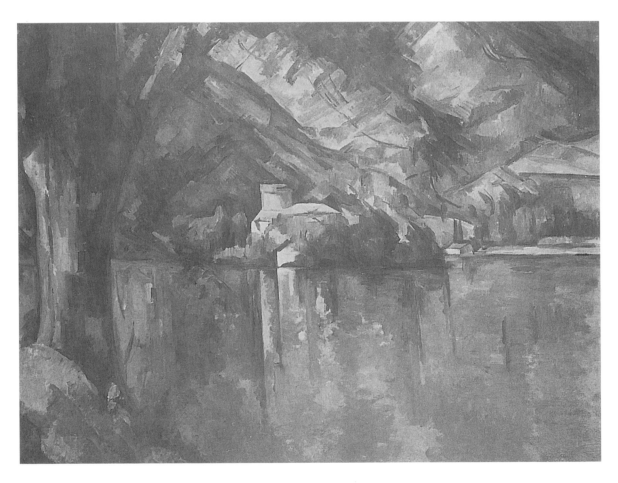

保羅・塞尚　阿斯席湖 1896 年

塞尚將全部的形體透過筆來捕捉，以同一水平表現山川、湖色、樹木。可以欣賞其色彩之美及風格的與眾不同。主要也是利用將畫面還原為基本形的道理。

畢卡索————————
呈現物體本質的創新表現

將塞尚的理念發揚光大的是畢卡索與布拉克所提倡的立體派運動。利用基本形態的表現和數量的構成所描繪出的畫面，再次顯示將周遭事物回歸本質的創新表現。

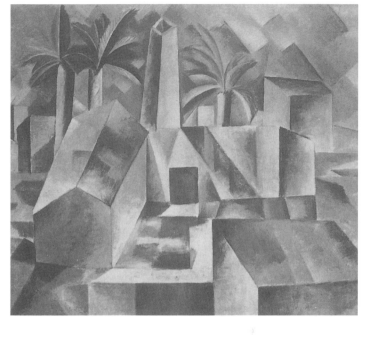

畢卡索
工廠　1909 年

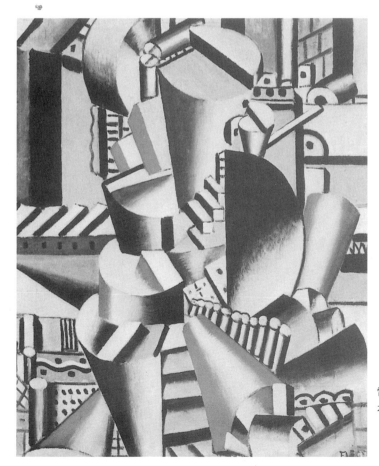

雷捷 ————————
延續基本形態意識的畫家

之後，立體派細分為許多不同的方向，其中將基本形態的主張傳承下來的畫家之一——雷捷，根據圓柱形、立方體來構成畫面，並充滿明暗對比強烈的立體感，表現出當時的人們對於工業化文明的不可思議。

雷捷
木管　1918 年

總整理

練習8 觀察由基本形所構成的構圖

將物體的造型以單純的形狀代替。這是當要捕捉正確輪廓的同時必須考慮的。藉此對於下一個上色調的步驟也有助於理解。

練習9 注意眼睛的高度

描繪造型時切忌獨斷,在捕捉輪廓時,必須保持視線固定。視線和物體是相互牽制且隨著改變的。若以基本形來替換,即使看不到的部份也能正確地描繪出來。此外,根據視線了解不同的觀察方法,對於造型的捕捉也有幫助。

橢圓的描繪方法 ————————

利用長半徑與短半徑畫出同心圓,儘可能的將圓周細分為好幾等分。在每一等分上畫點,在大圓上的點畫垂直線,在小圓上的點畫水平線,求其交點,將所得之交點平滑地連起來。

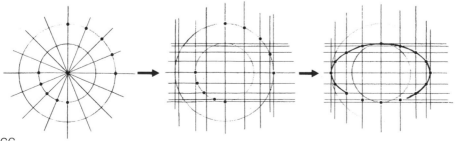

2. 色調的訓練

(1)利用色調表現立體感

暖身動作 畫出不同色調的練習

以鉛筆的硬度、濃度、密度的不同來表現色調

明亮的色調　　　　　　　　　　　　　　　　　　　很難以軟心鉛筆來表現

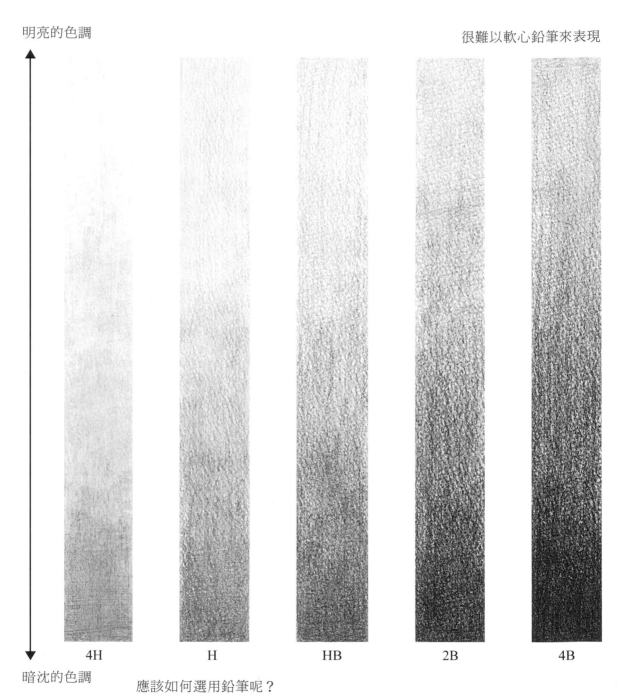

| 4H | H | HB | 2B | 4B |

暗沈的色調　　應該如何選用鉛筆呢？

硬筆心的鉛筆無法表現淡色系。　2B 能表現比較多變化的明暗度。

68

諧調―從白色到黑色之間有多少諧調的色調？

首先利用一枝 2B 鉛筆來作諧調性的練習

白　　　　　　　　　　　　　　　　　　　　　　　　　黑

儘量畫出接近白色的色調　　　　　儘量畫出接近黑色的色調

白　　　　　　　　　　　　　　　　　　　　　　　　　黑

在中間再畫上介於二者之間的色調

白　　　　　　　　　　　　　　　　　　　　　　　　　黑

再各畫出介於其 1/2 的色調

如果使用各種不同的鉛筆(5H～6B)的話，更能增加其間微妙的關係

| 5H | 5H 或 3H | 3H | 2H | 2H 或 HB | HB | B | B 或 3B | 3B | 4B | 4B 或 6B | 6B |

順暢地由白到黑的色調變化

2B

將明暗換成色調來表現

何謂色調？

是畫出正確輪廓之後的步驟利用色調來表現立體感。上色調之前先要了解陰影的關係。

藉輪廓和色調
表現立體感

要表現三度空間的物體色調是不可或缺的，即使輪廓正確而色調表現得不適當，也無法畫出物體的真實感。

1

● 色調是用來表現陰影的

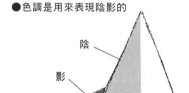

陰

影

在物體的表面上稱陰，
投射到平面稱為影。

眼睛瞇起來
色調看得比較清楚

若要描繪大範圍的色調分配，可以將眼睛瞇起來觀察。不要拘泥於細部，可以感受到光線的分布。

觀察物體色調的重點

表面的形狀若有比較大的變化，色調也會跟著變化。和旁邊的色調差距愈大，對比愈強烈，視覺上予人強烈的印象，因物體表面上的變化，使色調的界線或呈直線表現強烈、或呈模糊表現諧調。建築物等龐大物體也是同樣的道理。

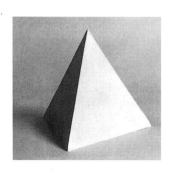

2

1 不適切的色調無法
真正的形狀

在圖①中顯然對物體的觀察還不夠，色調應該是在適當的地方塗上適當的濃度，這是不變的原則。

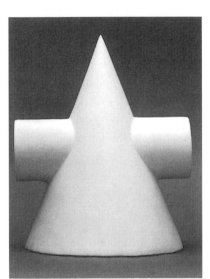

2 適切的色調可以讓人
推測其形狀

圖②就比較正確地觀察物體。比較暗的部分是背光面。圓弧形部分不會忽然變暗，而是由黑變灰，由灰到白不同明暗搭配的諧調＝即畫面濃淡度的表現。

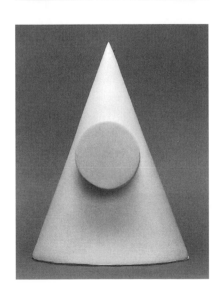

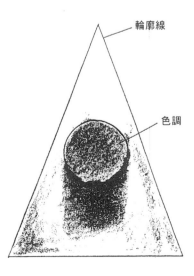

輪廓線

色調

不隨色調改變的輪廓線

在勾勒出圖形的輪廓線上試著上色調。即使色調與物體完全一致，光以此來表現立體感其實也有限。為什麼呢？因為圖形的輪廓線單單就只是表現出輪廓而已，內部色調的變化被忽略了，這輪廓線等於把空間封閉起來。這個問題我們將在第 3 章提出說明。

色調與光線位置的關係

色調就是要顯示和光線相同的方向

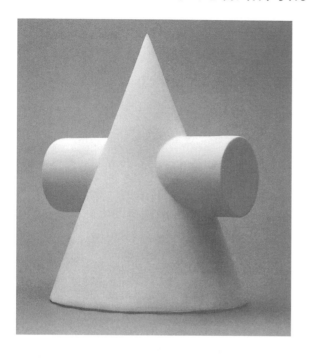

前面來的光線

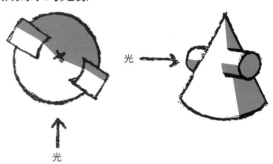

光線若和視線相同方向，明亮色調的比例增加，就會減少色調的差距。

表現起伏較少的物體，也可能因為更接近平面所以不易描繪，其實在整體上不難掌握。

就身邊的例子來說，如果使用閃光燈所拍出來的照片，臉會變不立體。

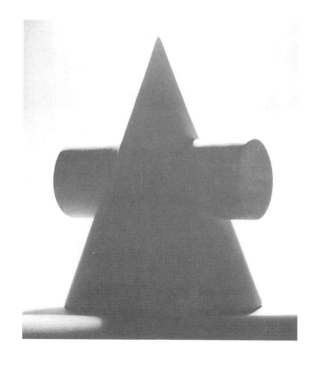

逆光

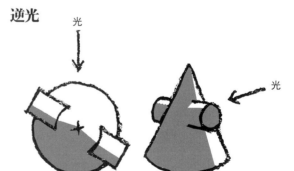

如果光線是和視線相反方向，物體就會被蒙上灰暗的色調，為了要表現背後面光的感覺，對比要更強烈。這種情形可能發生在背對窗戶放置的物體，而營造出比較浪漫的氣氛。靠著輪廓附近一小部份明亮的地方來表現造型，感覺就像背對夕陽的年輕人。

斜面方向的光源

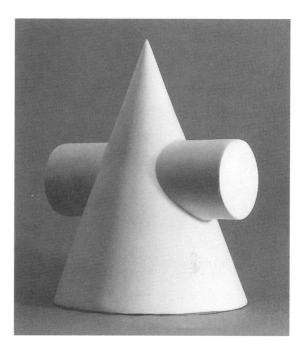

是比較容易捕捉主體的狀態，形狀的特徵和起伏都能適度地將明暗對比凸顯出來。此外，根據光線強弱的不同感覺也會有所不同。

由下面來的光

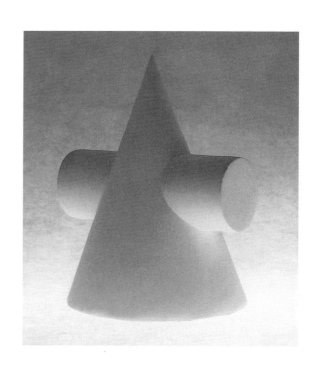

這在一般日常生活中幾乎不可能出現的情形。因此，可以營造出超脫現實的氣氛。如果放在反射性強的物體上，通常只會出現物體的一部份，所以不要認為光線永遠是從上面投射下來的，要根據不同的情形靈活的處理。

色調與光線強度的關係

強烈的光線產生強烈的諧調

根據光線的強弱，改變色調的狀態。當主體接
近光源時，中間的色調層次會減少，形成強烈
的對比，造型也變得較尖銳。

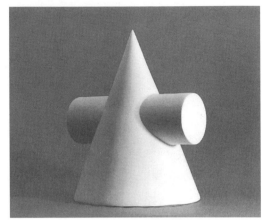

注意，投射在平面上的影子會有所不同。

藉著紙本身的白色和塗上接
近黑色的色調來形成主體，
黑色和白色的對比，更能凸
顯造型。因此，為了強調對
比，背景的黑色可試著加深
一點。

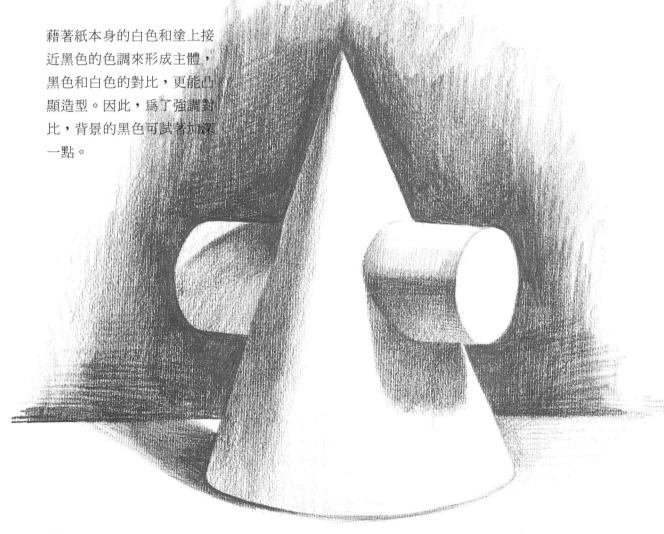

74

微弱的光線產生微弱的諧調

光線微弱亦即離光源比較遠。強光部份的亮度減弱，照在整體上的光線色調的範圍就減小。也就是說中間的色調產生柔和的感覺。

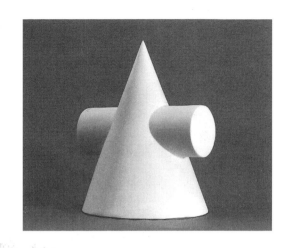

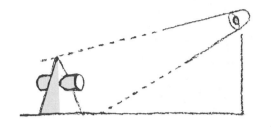

通常在什麼情況下會感受到光線的差異呢？就算是陽光，在早晨、中午、傍晚也都各不相同。
不妨拿身邊的東西試著找出它的明暗差異。

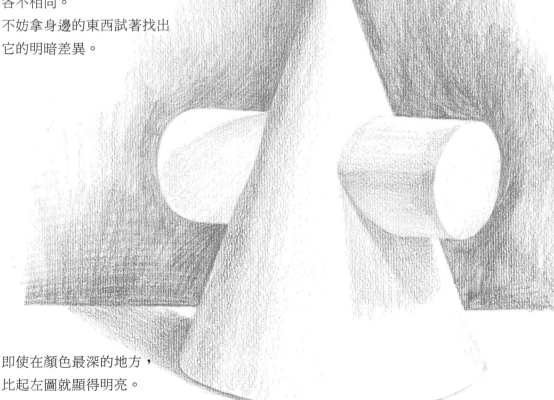

即使在顏色最深的地方，比起左圖就顯得明亮。

在輪廓線上加上色調也無法表現其造型

在白球上只有光線和明暗而已

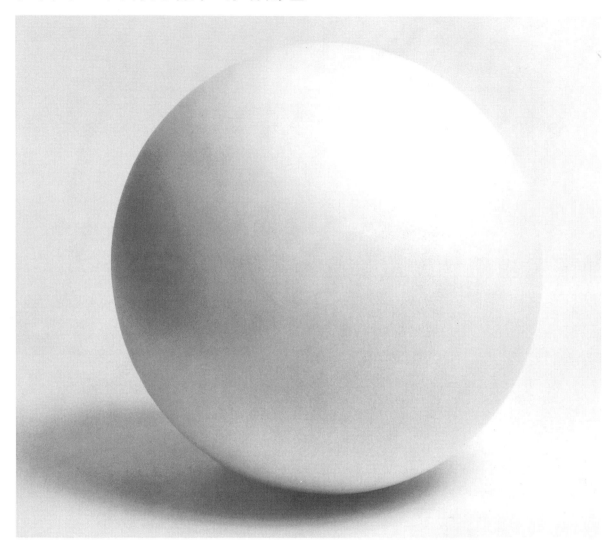

此時就只是表現諧調

將白球對著光，由明到暗的濃淡（諧調）就會
出現在表面上。

將這裡的濃淡當作顏色，由白到黑的變化稱作
色調。

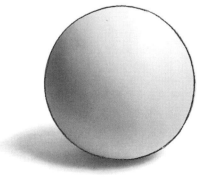

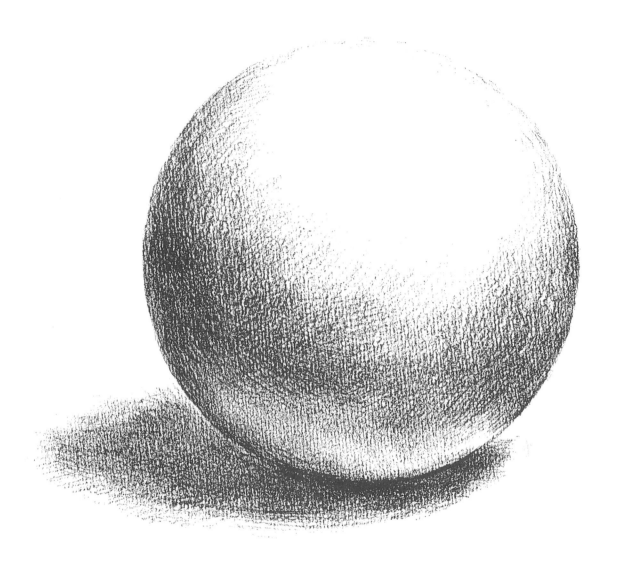

輪廓線可說是捕捉造型的假想線

在前面一章提到，輪廓線是用來表現物體造型的，但是如果色調能正確的表現出來，自然就看得出物體的輪廓。當然，若只是線條的表現又另當別論了。

輪廓線是否是多餘的？

輪廓並非光用線條就能表達，而是其本身（畫面上的色調）所表現的東西，在現實裡並沒有所謂輪廓線的存在。

如何捉住正確的色調？

白紙的顏色相當於畫中哪一種明暗度？

色調的順序不能弄亂

要畫一白色立方體時，白色的表現也有很多方式。要以什麼色調作爲基準？來作什麼樣的變化？其色調的順序都不要弄亂。

如果 A 明亮、B 普通而 C 最暗，當 A 以純白或亮灰色或深灰色任何一種來表現，其最初的關係不會改變。反之，A 如果變暗，B、C 也跟著變暗。

首先要先考慮畫紙的顏色能利用於物體的哪一部份，畫紙的色調如果改變，明暗度也跟著改變。但是，物體中明暗的關係是絕對不會改變的，這是必須注意的重點。

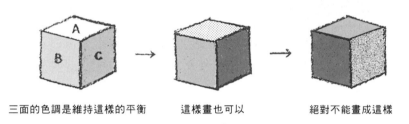

三面的色調是維持這樣的平衡　　這樣畫也可以　　　絕對不能畫成這樣

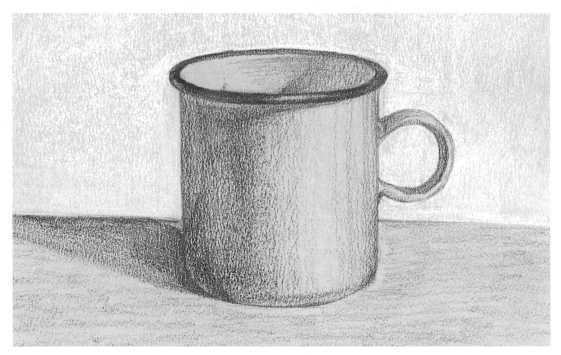

使用淡灰色的畫紙描繪　　明亮的部份爲畫紙底色的淺灰色、陰影部份是由深色來表現。
背景：白色　桌面：灰色　　爲使輪廓更加清晰，背景要使用比底色還亮的白色。

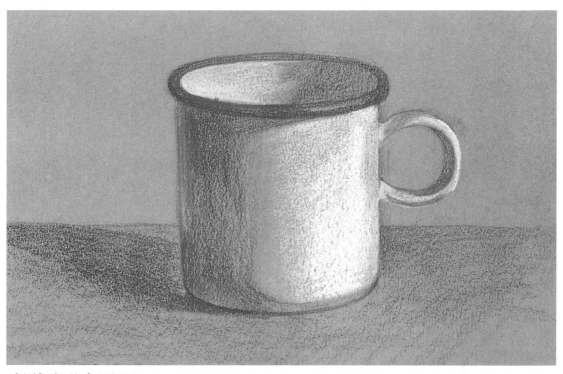

使用灰色的畫紙描繪　　試著將深灰色的底色用在暗的部位，明亮的部位為白色，背景
背景：灰色　桌面：黑色　　塗上黑色來凸顯物體影像的對比。

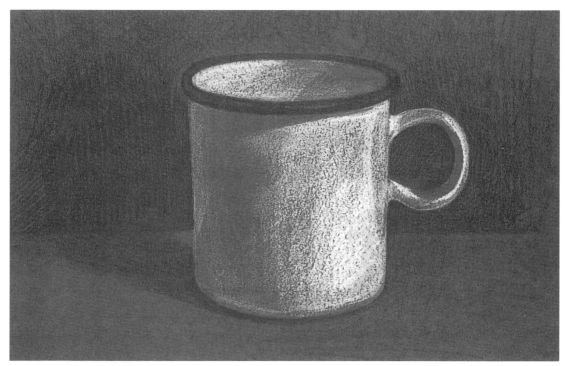

使用深灰色的畫紙描繪　　利用畫紙的灰色為背景，明亮的部份白色、暗的部份為黑色。
背景：黑色　桌面：灰色　　中間色調為紙本身的底色。

在腦海中鋪陳對於色調的安排

以容易描繪的色調來作構圖設計

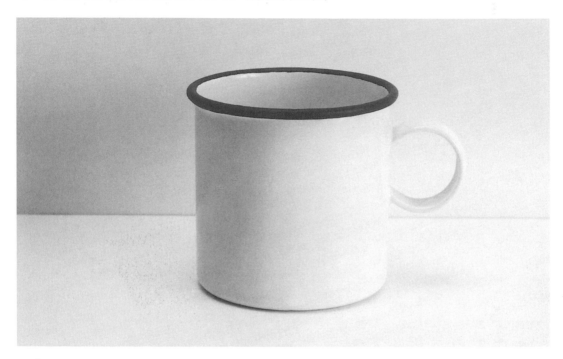

如何表現牆壁、桌子和杯子之間的對比？

要表現出杯子、牆壁和桌子間的三個要素。根據當時的狀態，可能會是同一色調混在一起，也可能是有只某個色調特別凸顯的情形發生。此時，有調整實際主體和控制畫面二種因應之道。

在畫面上，為使主體能更加凸顯出來，多多少少會在繪畫的色調上加以調整。

舉一個基本的例子來和實物比較。

白色的背景和白色的桌子上放置一只白色的杯子，只有靠面光方向的不同來決定色調，這是最難描繪的情形。

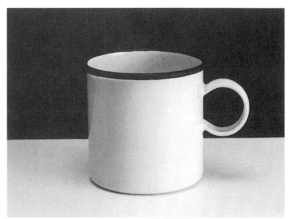

●試著將背景塗黑

雖然強調了杯子的白色，卻導致色調差距過大而難以描繪，也沒有安定感。

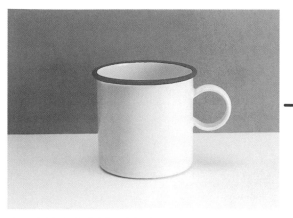

● **試著將背景換成灰色**

杯子的白色，色調的諧調都感覺很自然

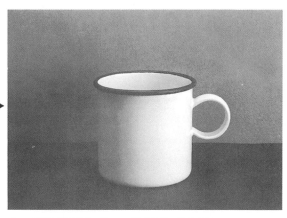

● **背景維持灰色、桌子換成黑色**

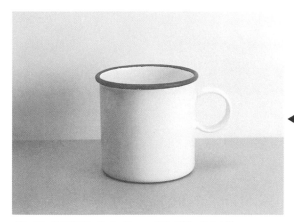

● **將背景換成白色、桌子換成灰色**

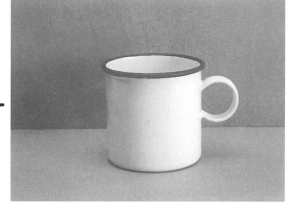

● **背景和桌子都用灰色**

這樣的例子很常見，但是即使用一色調，根據所占面積不同，感覺就會不一樣。

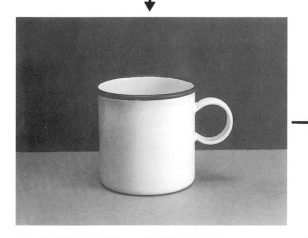

● **背景換成黑色、桌子換成灰色**

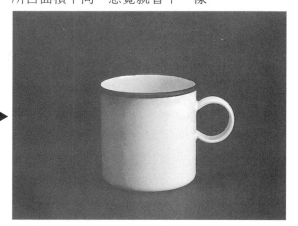

● **背景和桌子都換成黑色**

最好避免這種畫法，這樣杯子好像是從黑暗中浮起來的怪物似的。

以形狀來決定色調

1 以明、中、暗的色調構成畫面

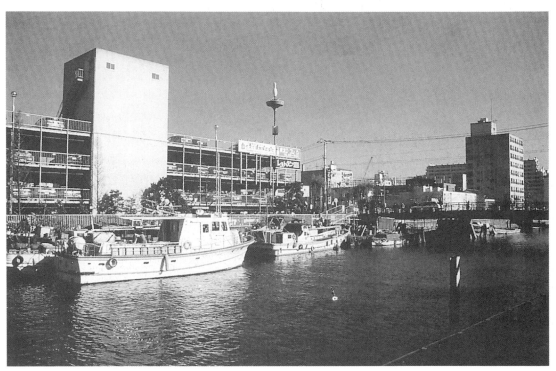

試著由風景中找出相同色調的部份

1 找出灰色的色調

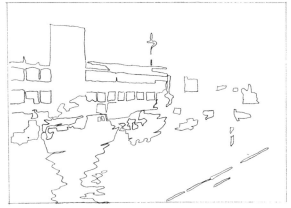

最亮的部份為白色。哪些地方看起來是白色？即使原本是暗色部位，如果受到光線的投射也會變得明亮。

2 找出明亮的白色

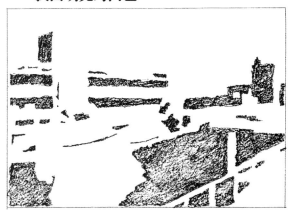

中間的色調依主體不同而有所差異，其間範圍相當廣泛，像圖中的色調就表現出立體感和空間。

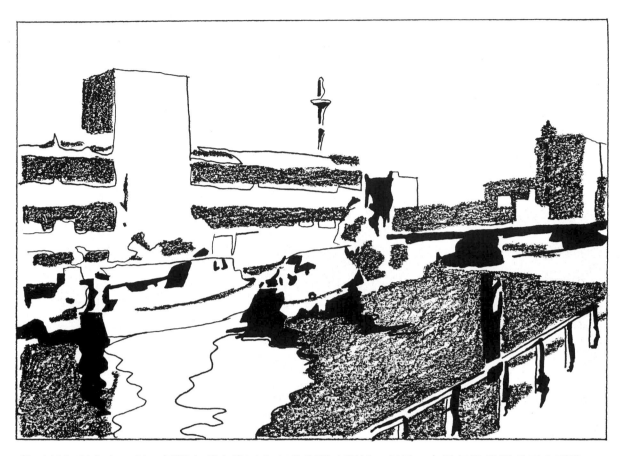

將三種色調合在一起，便能表現出畫面上大致的明暗關係。但是，在這個階段還看不出形狀。
那麼下一步該怎麼做？

3 找出暗沈部份的黑色

如果物體具有一般的明亮度，其較暗的部分只
是稍微的黑色，而更黑的部份就更有限了。

練習 12　重點歸納

在正確的位置上選擇色調時，白色、黑
色、灰色都能構成基本畫面。

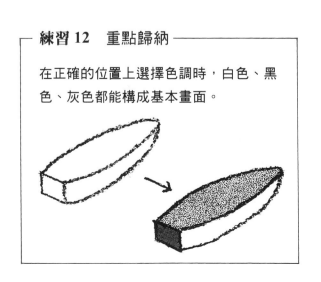

以形狀來決定色調

2 由單純的色調到濃淡程度複雜的範圍

似乎缺少了什麼？

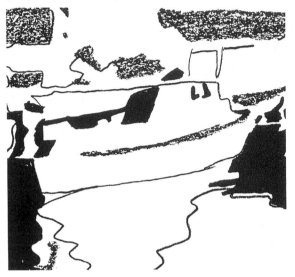

似乎加了什麼？

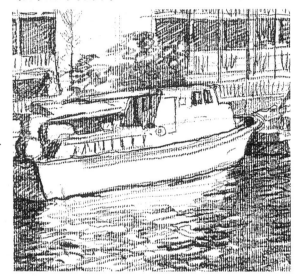

在這個階段若能掌握住色調的話，之後只要將個別的色調表現在畫面上。

統一的灰色系

筆觸的差異和太過多種的色調

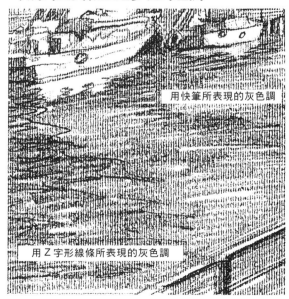

用快筆所表現的灰色調

用 Z 字形線條所表現的灰色調

即使是同一灰色色調，實際上是根據不同的筆法所描繪的。例如水面用彎彎曲曲的線條，建築物的陰影用直的線條所描繪而成。

除了色調之外還必須考慮到其他要素來作畫。
例如輪廓線的表情和強度要如何與色調取得協
調。

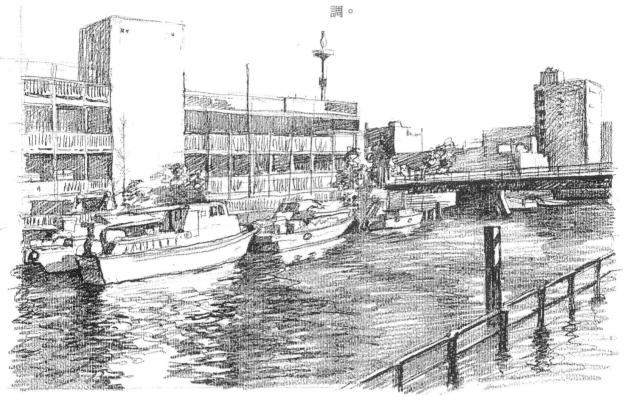

根據陰影的色調，白色部位會有所改變

即使同樣是表示明亮（白），也會隨著相鄰的
色調和其面積而有所不同。哪裡看起來感覺上
比較明亮呢？

與白色愈呈對比，看起來就愈白。下圖中左邊
的建築物看起來應該很白。

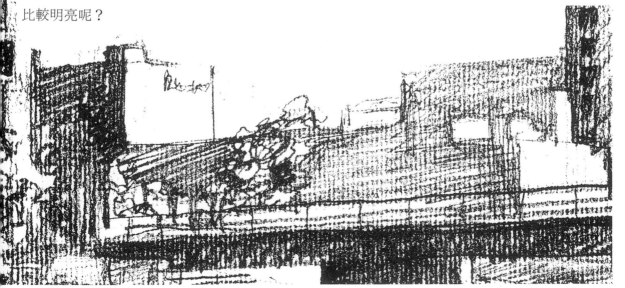

有顏色的世界與沒有顏色的世界

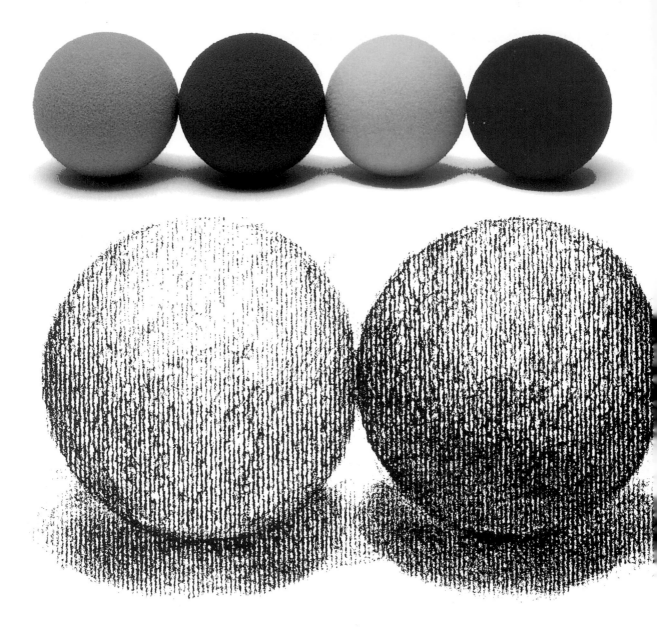

試著用黑白底片拍彩色的球

彩色球一旦拍成黑白相片，其色彩就變成只是
明暗的關係而已。

保持這樣的平衡。在白色到黑色之間選出一個
適當色調，畫在紙上。

左邊四種顏色的球各屬於何種灰色？

要從白色到黑色不同的濃淡度中，找出個別相稱的色調是很困難的。

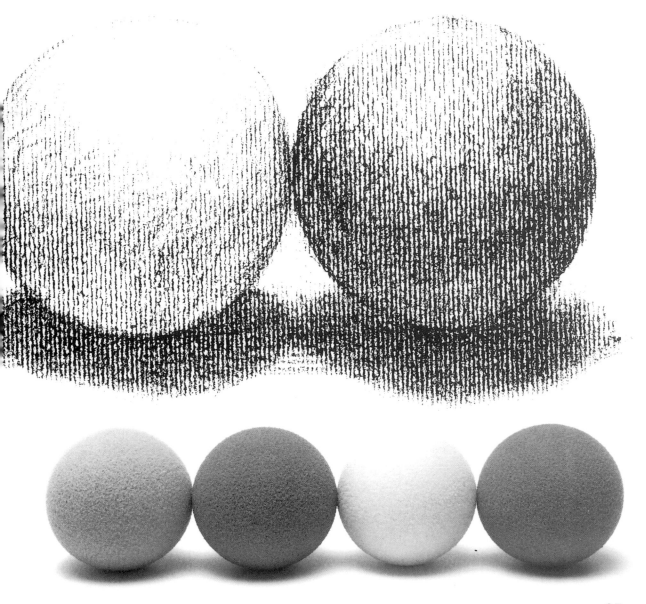

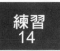
以色調代替顏色

灰色色調可以表現出原有的顏色嗎？

畫一個綠色的圓

畫一個橙色的圓

畫一個紫色的圓

根據不同的顏色一個個畫出來的結果，哪一個圓是哪個顏色實在無法分辨。

試著畫在同一個畫面上，雖然顏色無法分辨，但是可以看出最下面的顏色最深，中間的有點明亮。

試將背景塗黑

圖中的灰色比左圖看起來還明亮，但是相互的關係不會改變，最暗的還是最下面那個。

比真正的灰色更能感受其色澤

色彩是由明度、彩度、色調所構成的，如果只用灰色（亦即明度）來表現的話是不行的，要將其明度正確地用灰色來代替，這要靠不斷地訓練才能達到，但是在素描上，必須表現出和相鄰顏色的關係，看是要畫得比相鄰顏色還亮呢？還是比較暗？

形狀和質感有助於顏色的聯想

如果只將顏色以白色到黑色之間的濃淡來代替，雖然可以對於顏色的不同有所了解，但是東西本身是什麼顏色就不得而知了。所以必須在素描時加上物體的質感形狀的特徵。如此一來，看到的人就能憑記憶判斷它的顏色。

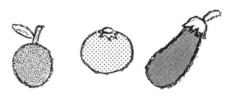

例如左圖的圓形各是萊姆、柳橙、茄子，即使我們不多作說明，也可以聯想到其顏色。

練習 14　重點歸納

把與相鄰顏色的協調用灰色的色調來代替是很重要的。

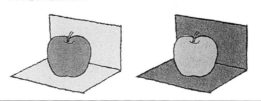

色彩的色調與明暗的色調並存

原有的顏色和明暗度

物體本身原來的顏色稱固有色。實際描繪時，就像86頁所示，須將各種固有色以黑白之間的色調來代替，然後就和看白球一樣，必須同時考慮到其光線所造成的明暗。

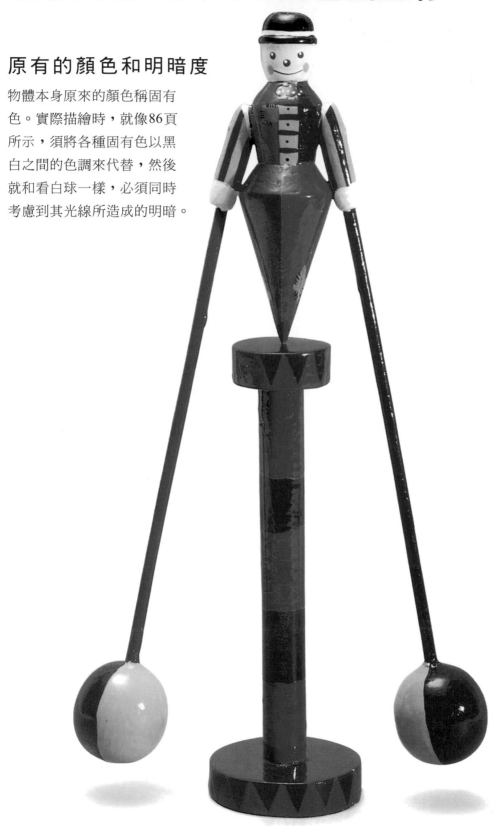

90

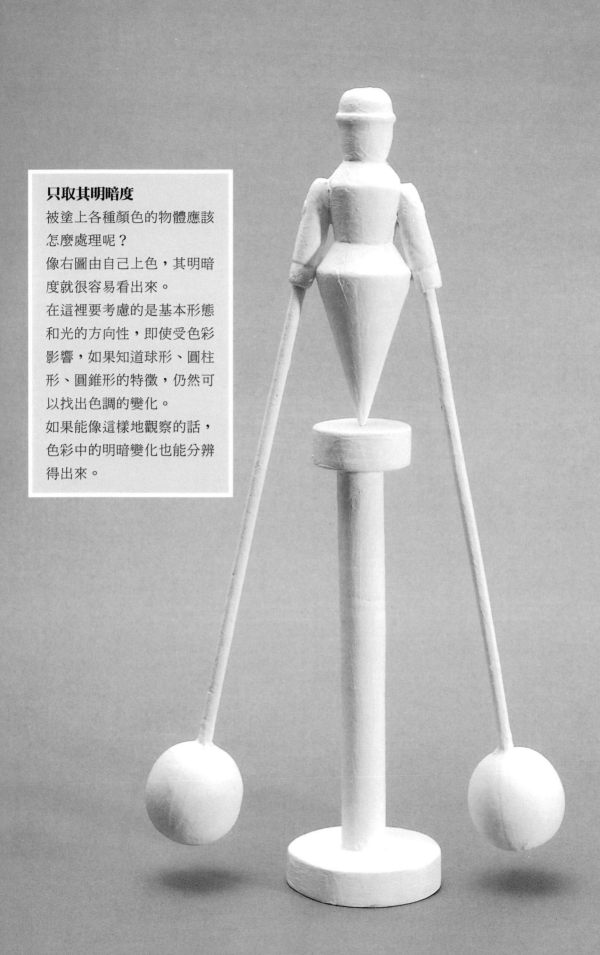

只取其明暗度

被塗上各種顏色的物體應該
怎麼處理呢？

像右圖由自己上色，其明暗
度就很容易看出來。

在這裡要考慮的是基本形態
和光的方向性，即使受色彩
影響，如果知道球形、圓柱
形、圓錐形的特徵，仍然可
以找出色調的變化。

如果能像這樣地觀察的話，
色彩中的明暗變化也能分辨
得出來。

根據顏色和明暗度決定色調

換成黑白色調

記得要根據固有色和明暗
來決定色調。

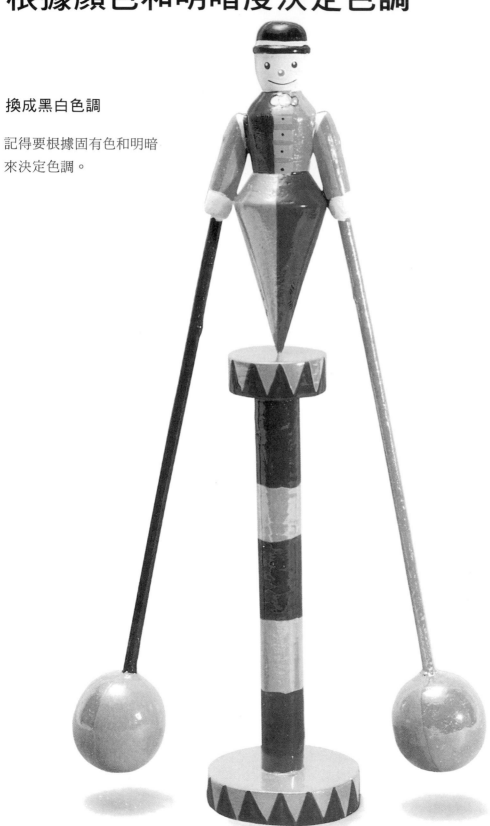

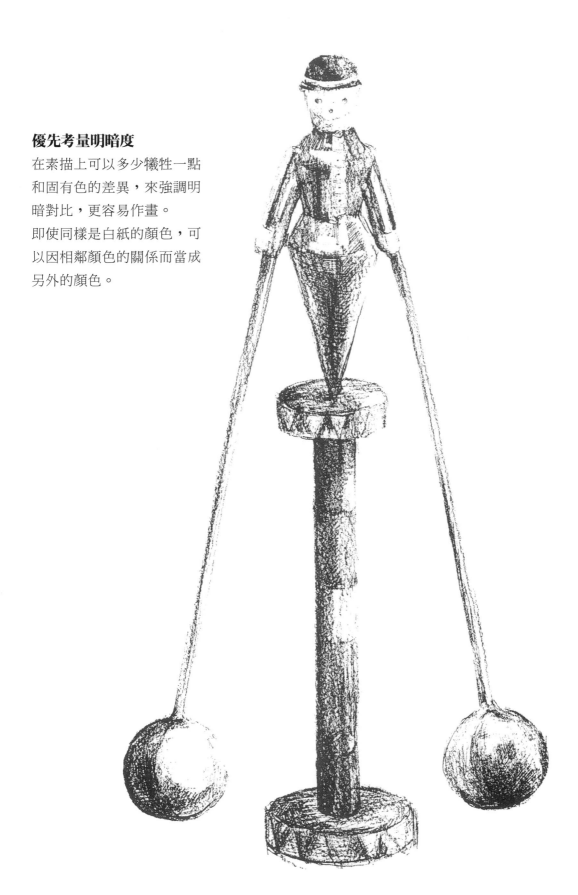

優先考量明暗度

在素描上可以多少犧牲一點和固有色的差異，來強調明暗對比，更容易作畫。

即使同樣是白紙的顏色，可以因相鄰顏色的關係而當成另外的顏色。

畫家的手法—色調與風格

色調是根據明亮度的
對比來表現
不要殘留線條的表現,而是
要利用畫材塗繪上去,這是
慢慢地表現出諧調的方法。
藉炭筆、素描筆、軟心(深
色)鉛筆來表現,若能和線
條搭配表現,更能予人自然
的感受。

史拉的素描就是只藉著明亮
度對比,達到極佳效果的實
例。整個畫面以灰色的色調
來處理,所表達出來的不只
是黑色人物的影像,感覺上
栩栩如生。為使背景人物的
輪廓更明確,周圍使用明亮
的色調。

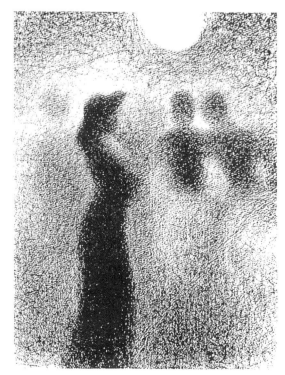

以線條的重疊（影線）
來表現
所謂影線是畫很多線條或使
線條交叉，來表現其濃淡。
線條增加的話，色調也會變
得比較濃，不過只藉影線來
表現影像是不太容易。如果
配合大範圍的色調，就能達
到效果。鉛筆、鋼筆都適合
使用。

若影線畫成斜線，更能表現
出自然的色調，在達文西的
素描中，經常使用這樣的手
法，由線條均朝向右下方看
來，可以證明達文西是左撇
子。

畫家的手法—色調與風格

藉點的累積來表現的點畫
點畫是後印象派畫家受世人
所知的畫法。他們應用了光
的混合理論以點的集合來表
現。

對於沒有色彩的素描而言,
密度高的話色調就比較濃,
密度低的話,就比較淡。適
合以鋼筆、鉛筆或毛筆來表
現。

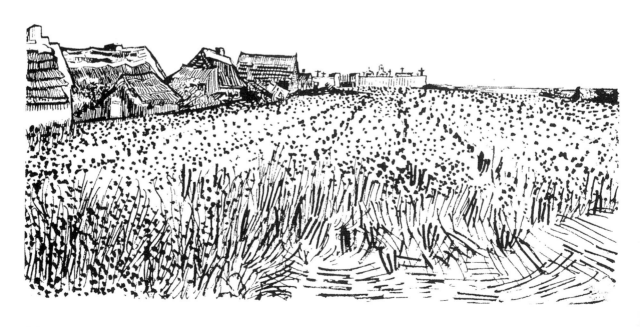

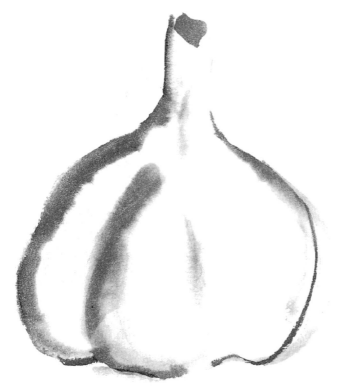

藉渲染、烘托的手法來
表現
與其找出實際的明暗，不如
活用畫材的性質，並加入偶
然性的畫法。以快速變化的
線條捕捉造型，描繪的時間
可能不多，但是觀察主體的
重要性卻是最高的。

◀雖然不是純粹利用點來描繪
，但是在梵谷的這幅畫，也
很巧妙地發揮了點畫的效果
；將稻穗用點來表現，可以
看出愈遠密度愈高。
根據點畫甚至能表現出遠近
感。

雪舟的潑墨山水圖，即使只
是稍微的動筆，對於整體而
言都是不可或缺的。
其可取之處在於精神集中的
結果，賦予畫面強烈的張力。

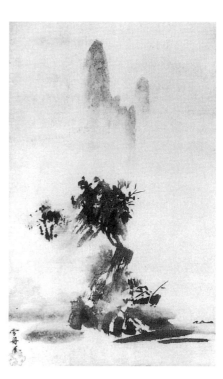

總整理

將明暗換成色調來表現

輪廓線若是用來表現物體的造型，色調就是來表現映在物體上的陰影，也就是說藉著投射在造型（輪廓線）上的陰影（色調）來表現立體感。

如何捉住正確的色調？

光線的狀態決定陰影，若以 A 為基準來上色調，當 A 變濃或變淡，B、C 也要跟著改變，但是 A、B、C 色調的關係不會改變。

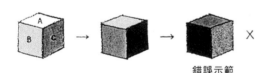

錯誤示範

處理色調

描繪——以白色為背景的白色花瓶，光線從右邊投射過來，因此左邊形成陰影，很容易描繪，但是明亮的右邊，因會和背景混在一起，所以很難描繪①。此時，在輪廓右側畫上實際上並不存在的色調，只要稍微畫一下，花瓶和背景就能有所區別了②。

像這樣為使物體更凸顯，必須小心在「畫面上的處理」及「繪畫技巧的操作」。

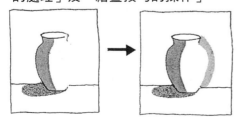

以形狀來決定色調
1　以明、中、暗的色調構成畫面

試著畫出白色、灰色、黑色在畫面上。面光的部位是白色、陰影部位是黑色，其餘部份是灰色。須注意其分別在畫面上屬於哪個位置？大概占了多少面積？

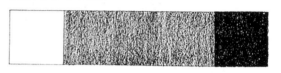

以形狀來決定色調
2　由單純的色調到濃淡程度複雜的範圍

色調愈複雜愈能接近畫的真實感。能細分出不同色調漸層的是灰色部份。

以色調代替顏色

光畫一個不容易表現出其顏色，如果畫二個的話比較容易想像，再加上造型，就更簡單了。雖然不能用灰色來表現物體的固有色，但是如果和周圍比較或藉形體、材質等狀況，就可以判斷得出顏色了。

什麼顏色？

這個大概是深色的吧！？

(2)以量感與質感
表現出眞實感

由 2 隻眼睛變成 5 隻眼睛

就算有正確的構圖與色調，仍有所不足

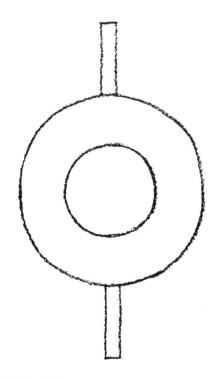

畫畫就是理解

到此我們練習了如何捕捉正確造型與如何上色調，是將看得到的東西直接畫上去的練習。但是依照所看到的來描繪，和如照相般在一瞬間捕捉其影像是不一樣的。

要盡量接近主體，了解其本質，理解主體狀態。

直接照所看到的畫上去，是否就能正確地傳達其形象？這裡面是有陷阱的。

上圖就是這個陷阱的測驗。這兩個圖形是什麼？

答案是左邊是騎著腳踏車的墨西哥人；右邊是從鑰匙孔中所看到長頸鹿的脖子。簡單來講就是有時候想不到的情況也可能出現在現實裡。

觀察看不到的地方，描繪看得到的部份

當主體是複數的時候，會出現因為重疊到而看不見的部份。仔細觀察看不到的部份是為了畫好看得到的部份的必要條件，對看不到的部份加以想像也是很重要的。認為看得到的部份有一半以上是一般人無法看到的。

這不就是鳳梨嗎？

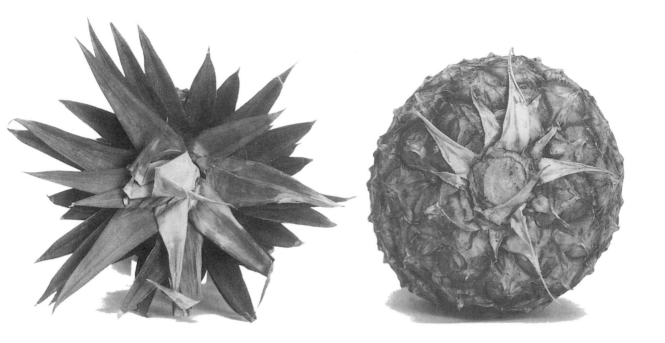

找出原本印象中的角度

上圖 2 張照片，很難想像得到其整體的造型，所以要找到一個最能表現出主體一般給人的印象的角度，然後看看所觀察出的印象由這個角度來畫，是否容易表現？從這二方面來考量。

如何觀察主體？

可以從不同的距離來觀察，再用手摸它的觸感或形狀，或秤秤它的重量、甚至可以聞聞看或嚐嚐看。

此外，了解物體存在的理由也是需要的，如果有工具的話應該如何使用？哪個部份會動？知道力量關係是了解物體的方向性和構造重要的一點。

描繪的人若能積極地找出物體的相互關係，就可以感受到其本質的特徵。

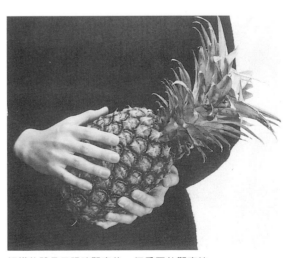

觸摸物體是用眼睛觀察後一個重要的觀察法

1. 適用於立方體

我們知道從各個角度來觀察物體是很重要的，但是實際上，當定下心來畫時，也只是選擇一個方向來畫。

現在，我們來作一個小的立體物，並試著再次確認素描的重要過程。

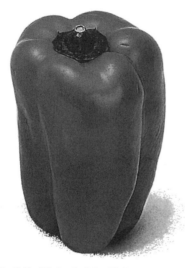

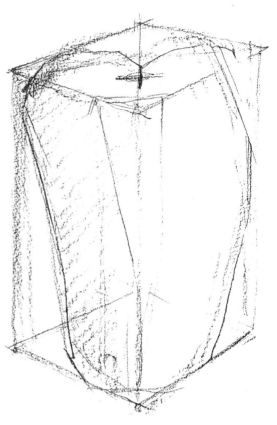

1　將青椒框在六個面裡

能用手觸摸的物體，並可以從各個角度來觀察的小型物體為佳。要製作立體物最好使用取得容易的黏土等當作素材，在這裡我們使用合成樹脂，並使用切割器來切割出形狀。

直六面體的側面是平面，所以說它是原本框在四方形裡的影像。

立體，顧名思義是由直的六面體開始製作，將要切除的部分畫上線，此時。原本適用於四方形的影像形成了 6 個面。

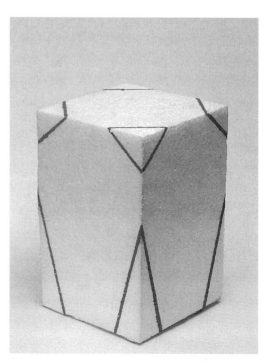

適用於直立方體的物體，當光線從右上方照射下來，左邊就形成陰影，以依照水平、垂直的比例所形成的直立方體當作基準，找出物體的形狀，其餘部份的形狀也要仔細觀察。

以立體物而言，上色調的方法是摹仿直立方體的面。雖然基準線消失了，但卻具有立體的感覺。再稍微將物體提升一點會比較好。

2 將角切下留下面

將直方體的角切掉，就更接近青椒的量感，把這個直方體轉動，從各個角度來觀察。

接下來注意其切掉的部份，中間變細的部份和其周圍等等。

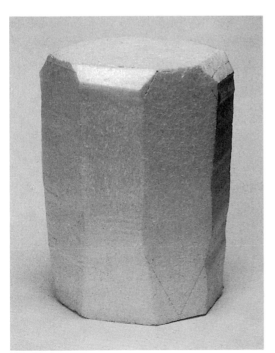

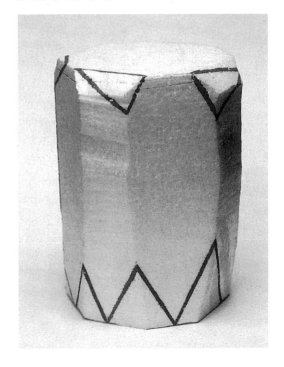

2. 接近青椒的眞實感

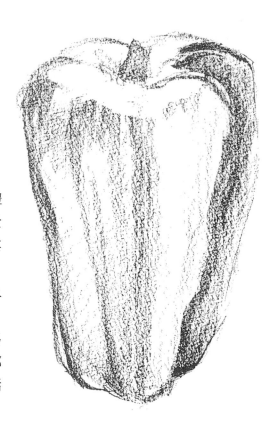

必須清楚地觀察青椒其形體彎曲的特徵,如果沒有感受到裡面的話,無法表現出其存在感。

以立體物而言,必須再加上色調和固有色的解釋。

大致上可分為三個部份,另外在上面有六個凸出來的部份,如果不能配合物體的話,會出現不搭調的情形。

3　要做得像青椒的曲線

只要直線切割有其無法表現的地方,所以要捕捉其自然彎曲的線條。

這和畫圖是完全相同的道理。

4　不平衡的造型比較像青椒　▶

一般認為植物的生長都是左右對稱的,仔細地看就會發現其實不然。所以能表現出其不平衡的感覺,就能更接近青椒的眞實感。

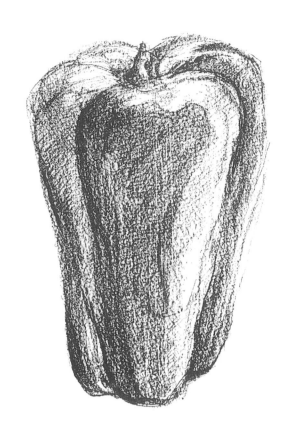

完成

處理色調，為了更能凸顯立
體感，必須表現出明暗的關
係。終於大功告成了。
若要表現出其質感與存在感
，現在就可以著手了。

5　藉觸摸來確定

即使已經完成了，也還要從各個角度來檢
視，而且還要比較觸感等等。
以什麼樣的構造作出什麼樣的形體呢？只
要盡量接近物體本質，即是又簡單、又有
效果的方法。

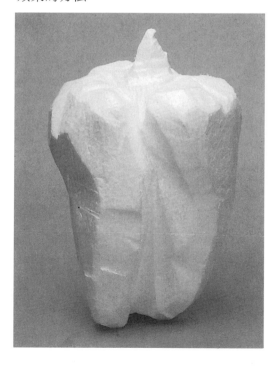

在細部表現其真實感

在細部也能捕捉其立體感

雕刻家羅丹在〈給年輕的藝術家〉的遺作中提到，捕捉造型時「絕對不能只考慮到表面，也要考慮到其高低起伏的部份。」這句話的解釋就是，所有的東西是由凹凸組合而成的。即使是在描繪整體大致的造型，或是描繪細部的特徵都是一樣的道理。

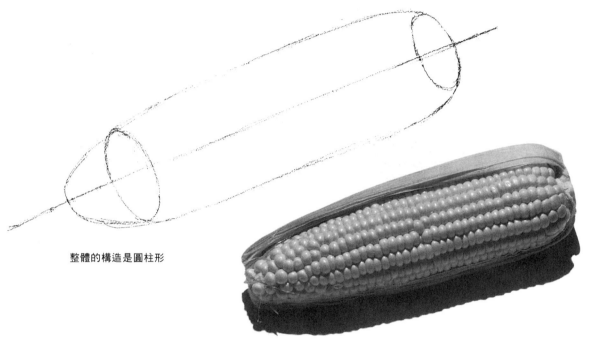

整體的構造是圓柱形

一粒粒的顆粒就看得出是玉蜀黍

玉蜀黍的構造是前端比較細的圓柱形，藉著圓柱形的色調使整體達到諧調。

代表玉蜀黍特徵的玉米粒呈一列列並排的狀態，若取出一顆玉米粒會覺得和直立方體很相近，也就是說即使一顆玉米粒也具有立方體的諧調性。這種整體與細部的平衡對於具有細部特徵的物體而言，十分重要。

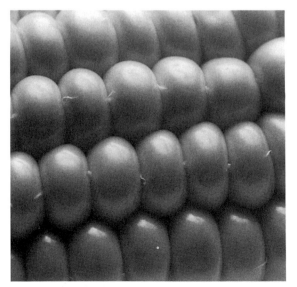

由於玉米粒放得太大，一時看不出是玉米。

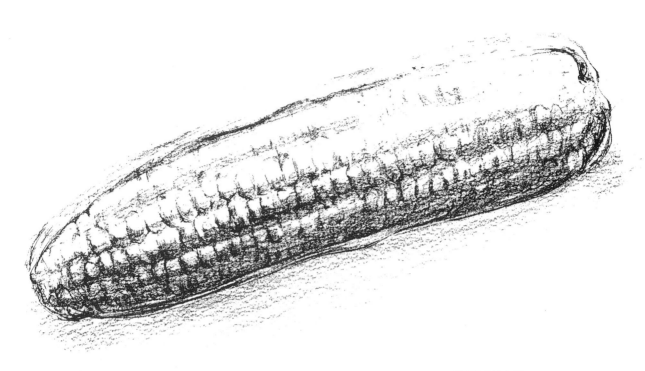

具真實感的素描
要表現出真實感的話，要如
何細密地描繪及如何地將細
部省略？

省略和沒有捕捉到是完全不同的

整體和細部的平衡應該如何處理？有個不錯的
方法，就是將部份太細微的部份省略。有規則
性的細部，只要畫有比較大變化的部份和前面
的部份，其餘部份就以整體的明暗諧調來暗示
即可。

─── 練習 15　重點歸納 ───

仔細地觀察細部，但可以省略太細的地
方，只要表現出整體的真實感即可。

細部　＋　大致的造型　＝　整體

以質感表現其真實感

最後階段是追求觀察表面仔細的眼光

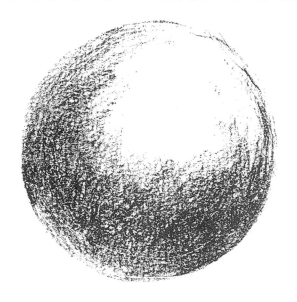

以黏土做成的球，整體而言，色調的範圍少，且予人濕濕的感覺。

明顯地表現出立體感。也就是說即使實體上沒有，也試著加上明亮的色調。
藉著顏色很深的鉛筆塗抹，造成黏士的感覺。

必須具備觀察得出整體和細部的眼光

先捉住基本的造型。用固有色的色調來表現光線的狀態，若要使其更接近實體，就必須畫出其素材的性質。因此，素描時必須具備將物體以基本形代替來看其大致的構造的眼光和仔細地看出其質感的眼睛。

即使其表面的印象很強烈，但是不要忘記它還是球形。構成基本形的要素很多，構成球的要素即更小的球。

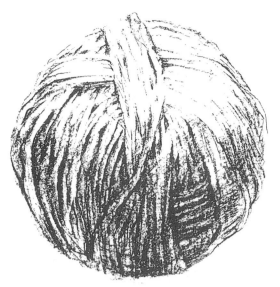

在球的變化中，也有可能是用毛線綑起來的，所以必須表現出毛線一條一條的感覺。

用眼睛追溯纏在球上毛線的路線

由米果做成的球。

由毛線綑成的球，其重點在於將毛線彙集的感覺。可以了解到一條線到底是應該遵循怎樣的弧度繞到裡面的？

練習 16　重點歸納

為了捕捉正確的造型，先大致觀察整體，再細密地觀察，就可以知道應該畫些什麼了。

質感的表現—木頭、石頭、海綿

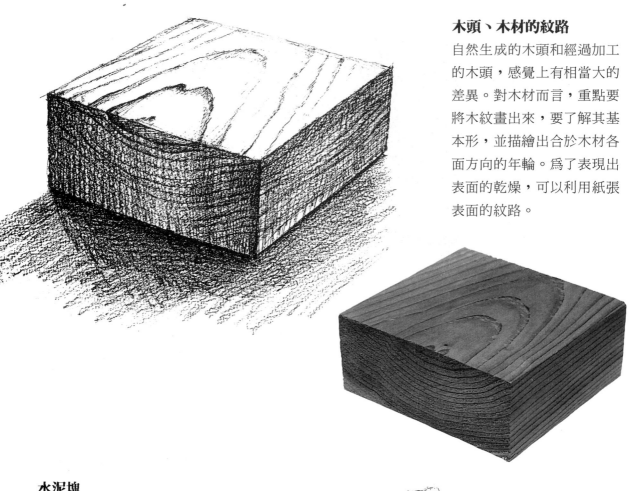

木頭、木材的紋路

自然生成的木頭和經過加工的木頭，感覺上有相當大的差異。對木材而言，重點要將木紋畫出來，要了解其基本形，並描繪出合於木材各面方向的年輪。為了表現出表面的乾燥，可以利用紙張表面的紋路。

水泥塊

藉強烈的明暗對比表現其堅固的感覺。觀察其稜角的部分及表面的樣子，試著將它表現出來，在明亮的面上用硬筆畫出線條也是很有效果的。

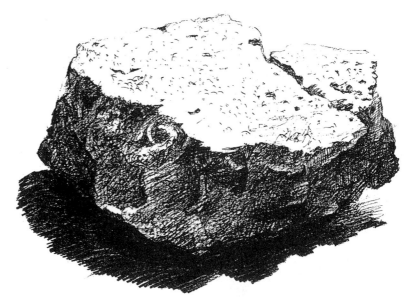

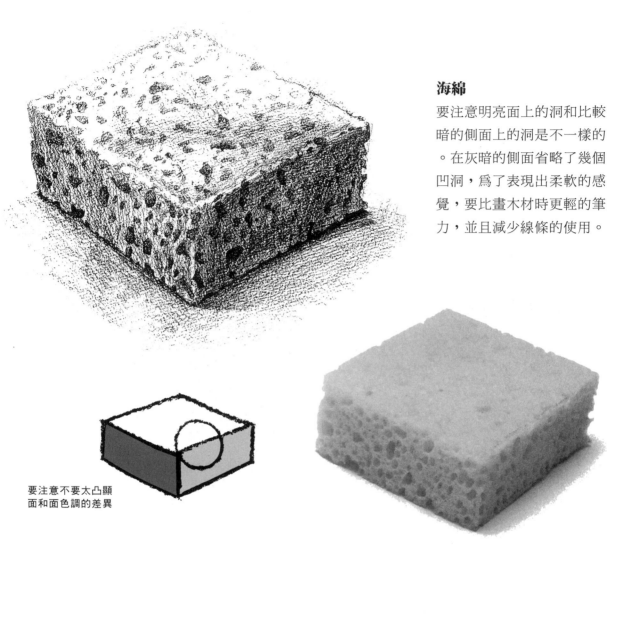

海綿

要注意明亮面上的洞和比較暗的側面上的洞是不一樣的。在灰暗的側面省略了幾個凹洞，爲了表現出柔軟的感覺，要比畫木材時更輕的筆力，並且減少線條的使用。

要注意不要太凸顯面和面色調的差異

要比實際明暗的對比更強烈，邊緣也要清楚的表現

111

質感的表現—金屬

在我們周遭的金屬製品

物體的明暗對比很強，可能由很明亮的色調忽然變成黑色。由於可以將光線直接反射，所以明亮度高。輪廓方面，須用快速有力的運筆來表現，金屬製品還有一個特徵就是「反射作用」。可以將周圍的東西歪歪斜斜地映在表面上。

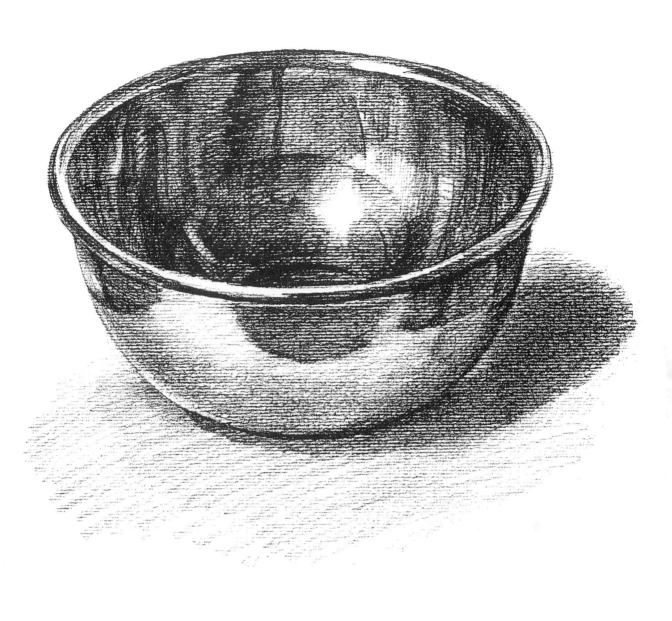

反射的部份如果太
用力畫，可能會有
跳出畫面的感覺，
特別要注意沿著周
圍的部份

反射部份是表現物體內容最適當的方法，可是
如果沒有將映照在物體上扭曲了的部份畫出來
的話，可能會看成別的東西，這就是困難的地
方。

最明亮的部份用紙張的底色表現，黑色部份只
要塗黑即可。中間色調因為比較用不到，所以
任何一種色調一旦放錯位置就畫不好。

質感的表現—玻璃

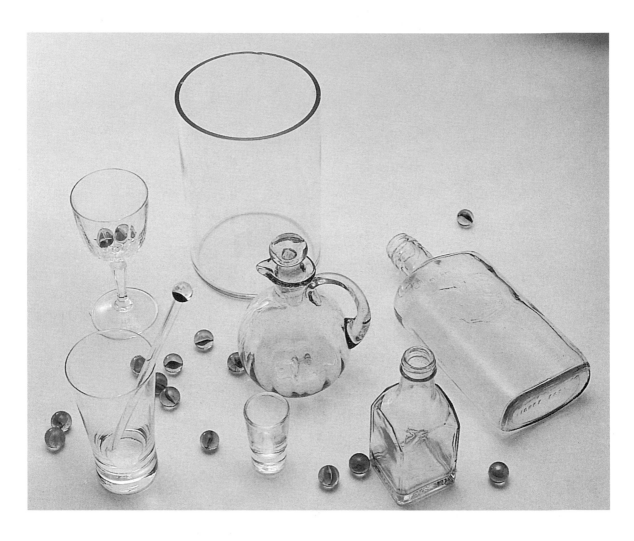

玻璃因為是透明的，所以整體都能觀察得到，但是要畫出來時，另一邊的形狀也必須確實掌握。

明亮的部份不如金屬那樣強烈，是因為使用中間色調。只有明亮的部份表現出透明度所以看不見。

此外，有圓形弧度部份或裝有液體的時候，必須具有對複雜光線的觀察力。

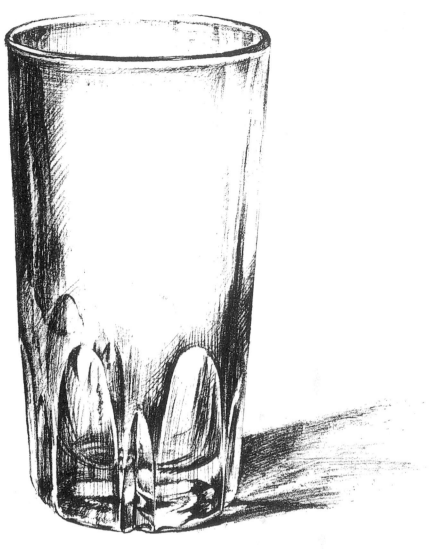

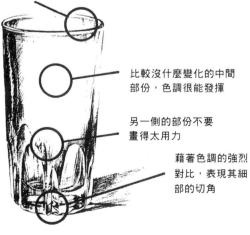

比較細的邊緣的
厚度中，利用黑
白對比

比較沒什麼變化的中間
部份，色調很能發揮

另一側的部份不要
畫得太用力

藉著色調的強烈
對比，表現其細
部的切角

玻璃杯

若被光線照射，根據切角成凹陷的部位，玻璃杯會產生複雜曲折的明暗度，落在平面上的影子會產生多種色調，這也是不能放過的特徵。

表現杯口部份的厚度很重要。玻璃杯細部的變化愈大，其狹小的範圍內明暗對比愈強烈。

質感的表現—難以表現其量感、質感的東西

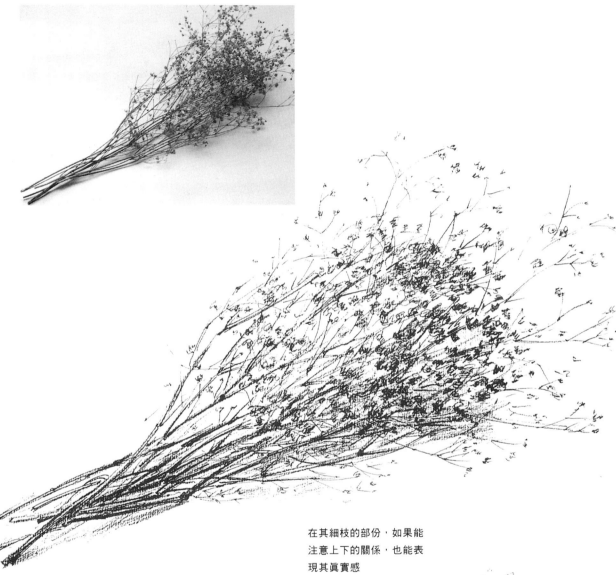

在其細枝的部份，如果能注意上下的關係，也能表現其真實感

滿天星（乾燥花）

空隙多而且構成的單位很小。沒有量感的東西，只能藉著筆法把它聚集，才能讓人感受其量感。考慮其濃淡和密度的平衡感來集中各個點。①的部份畫得比較淡、②的部份比較濃，但是花的數量並沒有改變，所以可以藉由濃淡來表現密度。

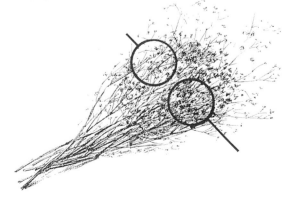

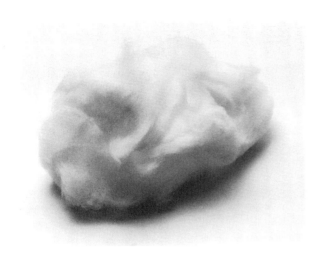

棉花

像棉花或布,那種形狀容易變化又柔軟的素材,必須十分注意觀察出其特徵。

①和②其形狀輪廓都不很清楚,要表現出其輪廓融於背景和投射在平面的影子中。而物體的內容,要表現出比實體更強烈的對比。影子也不會表現得很銳利,如果沒有捉到立體感的色調,就會流於平面的感覺。

從黏稠的橡膠中取出,其明亮部份的走向,表現得和棉花一樣

117

使用不同的鉛筆來表現質感

顏色深淺範圍很廣的鉛筆

鉛筆和其他畫材不同的地方在於，鉛筆可以分成 4H～6B、EB、EE 不同的階段，來表現物體的質感以及色調。現在，我們大致上分三個例子來看。

筆心很硬、顏色很淡的鉛筆

4H　　　　3H　　　　2H ＋ F

編織的手套▶

固有色為綠灰色。以下的色調表現其質地，利用 HB、2B 來描繪毛線的針眼，並充分利用紙張的特性和柔軟的筆觸，表現出手套的柔軟度，不要留有紙張的白色，而且利用 2B 來強調陰影。

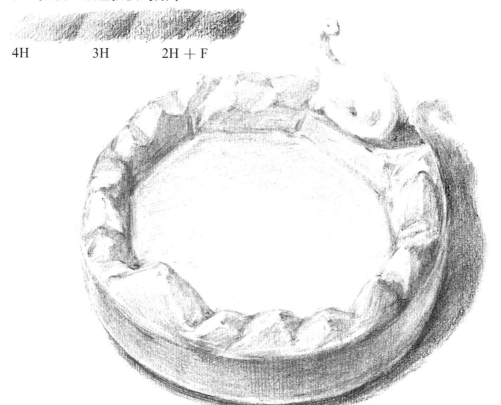

有一隻恐龍的煙灰缸

固有色是淡灰色、白色的陶製品。
既堅硬又有光澤的材質，利用顏色淡且筆心硬的鉛筆塗抹來表現，暗的部份是 F 程度的濃度，不會顯得太重。
因為色調的範圍並不大，所以有計畫地留白。
雖然同是灰色色調，透過不同的筆力、不同的鉛筆種類，所表現出來的東西也有所區別。

黑色的帽子▶

固有色是黑色而且是用質地很厚的布料做成的。為了要讓人家感受其顏色，整體要塗上黑色，使用 2B～3B 為底色，明亮的部份只稍微塗上，不要遮住紙張的紋路。
相反地，陰影部份就一定要用黑色來表現。輪廓的曲線及帽緣的部份必須捕捉到其柔軟度。

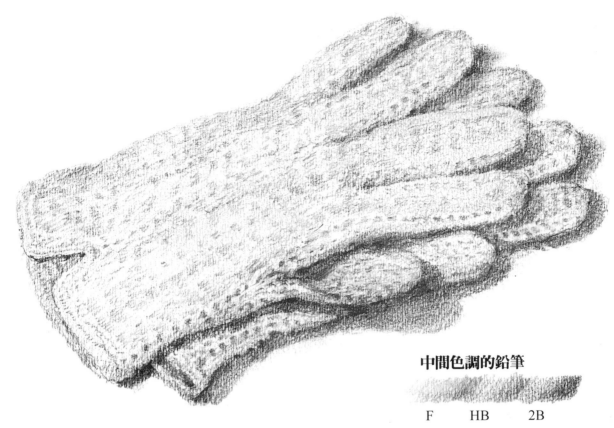

中間色調的鉛筆

F　　HB　　2B

筆心軟且顏色深的鉛筆

2B　　3B　　4B　　5B

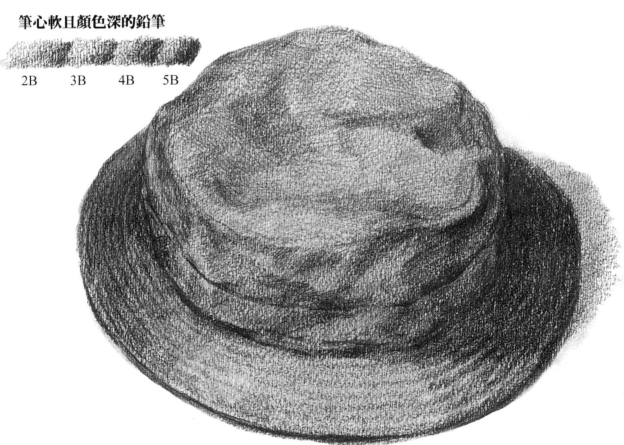

鉛筆之外可以利用的東西

藉表面的凹凸起伏——摹拓法

在紙張下面放置有凹凸起伏
的物體，再用鉛筆擦在紙上
，就可以臨摹其形體及模樣。

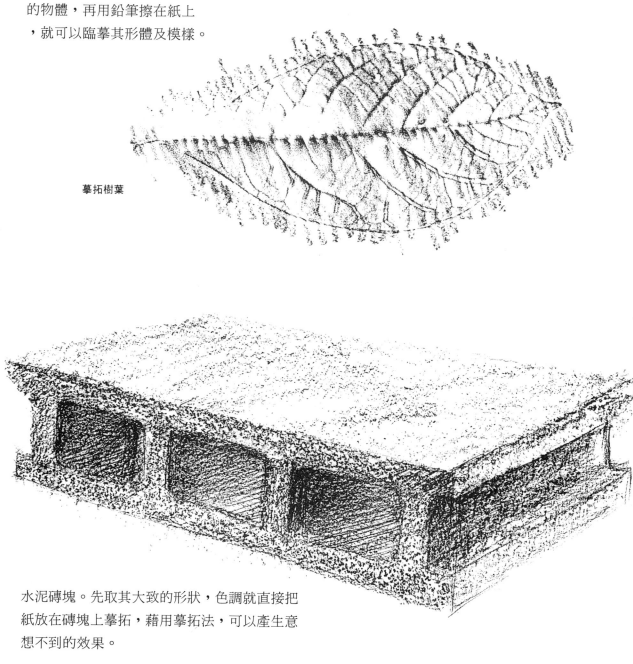

摹拓樹葉

水泥磚塊。先取其大致的形狀，色調就直接把
紙放在磚塊上摹拓，藉用摹拓法，可以產生意
想不到的效果。

嚐試改變繪畫的材料

靈活地運用畫材的特徵來表現質感。此外，可以依作畫的過程，與其他方法併用。例如平面上的色調可以使用炭筆或墨汁輕輕地描繪。細部的話可以用鉛筆或鋼筆來畫。

墨汁＋毛筆

描繪一隻兔子的玩偶。
先把畫紙沾濕，小心地把墨汁滴在紙上，表現出綿毛的柔軟。

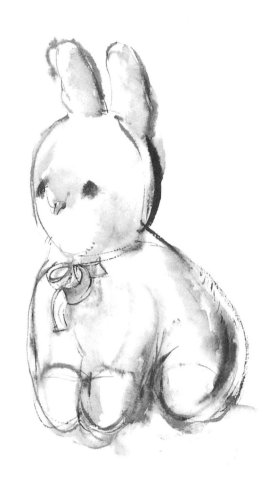

墨水＋鋼筆

以鋼筆來表現金屬製品銳利的線條，而且利用很有氣勢的筆觸來描繪。

以細密的描繪培養觀察力

1 捕捉造型

相對其中心軸呈螺旋狀，任何一種物體都一定可以找出其基本原則，在這裡是使用圓錐形的色調。

基本形態

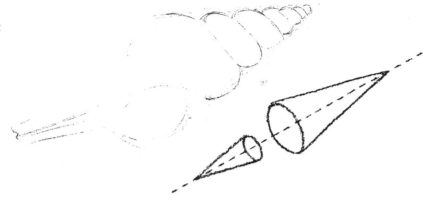

藉由螺旋狀的線條暗示其立體感，要仔細觀察轉進內側的線條。

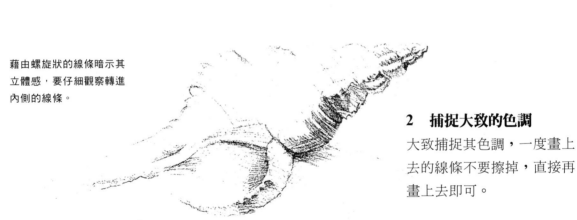

2 捕捉大致的色調

大致捕捉其色調，一度畫上去的線條不要擦掉，直接再畫上去即可。

在上色調之前必須捕捉到正確的輪廓

不論是細密地畫輪廓，或是大致描繪其構造，一定要在上色調前完成。在描繪色調或表面時，如果一再地修正，會傷到紙張或把紙弄髒。

為此，先把輪廓畫在描圖紙上，決定後再畫到畫紙上。畫紙最好使用肯特紙（即製圖紙）。

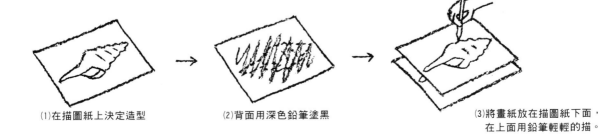

(1)在描圖紙上決定造型

(2)背面用深色鉛筆塗黑

(3)將畫紙放在描圖紙下面，在上面用鉛筆輕輕的描。

3 完成

細密畫是用大範圍的色調與線條來完成的。貝殼螺旋狀的線條很能捕捉到其本質的構造。映照在桌上的影子和貝殼裡面的陰影有所差異，這點必須注意。

細密畫可以培養不浪費一條線的集中力。

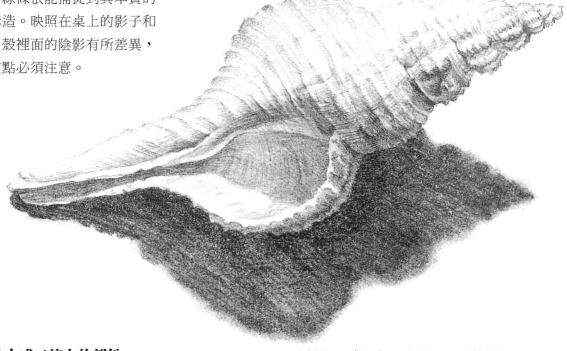

放大成二倍大的部份

這是表現出貝殼質感特徵的部份。在大的圓錐形中可以看到很細密的凹凸立體感。線條的筆觸就直接成為整體的筆觸。

當對於量感和色調有某種程度的把握時，可以試著用細密畫來表現。畫材利用鉛筆。

筆尖利用削鉛筆機或沙紙來保持尖銳。選擇用鉛筆畫出的一條線等於在物體上看到的線那樣的小型物體。

┌─ 練習 18　重點歸納 ─────

初學開車的人，在開車時往往只把視線集中於一點，而老駕駛卻能眼觀四方。這和繪畫是同樣的道理，大的如形狀的掌握，小至細部的描繪，都要用不同的觀點，若只拘泥在一個地方，就很難進步了。

└────────────────────

總整理

練習 15　在細部表現其眞實感

畫出大致的輪廓雖然也很重要，但是如果一直這樣，無法表現得和實體很相近。總是把細部省略並不是很好，一個一個的捕捉其造型是很重要的。

練習 16　以質感表現其眞實感

應該如何表現出很傳神的感覺？我們再一次重新檢視物體，即使形狀和光線位置都相同，但是用土做的和用毛線爲材質的二個球卻完全不一樣。如果沒有畫出其質感就無法表現得很眞實。

練習 17　使用不同的鉛筆來表現質感

鉛筆有從 9H 到 EE 各種不同的硬度，若能善於運用，可以表現出範圍很大的色調。

硬的鉛筆適用於何種色調？

軟的鉛筆適用於何種色調？

練習 18　以細密的描繪培養觀察力

對素描而言，必須具備能捕捉整體形象的眼光和細部的差異也不放過的眼力。將細小的東西，照原尺寸來畫，有助於發現平常看不到的地方的觀察力。

造型與畫面構成的準則

透視圖法

透視圖是用來將三度空間的立體感表現在二度空間的畫紙上

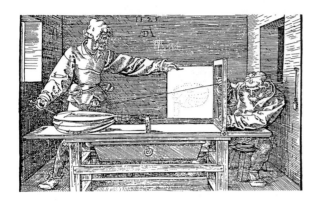

透視圖法起源於14世紀義大利的文藝復興，對於如何將空間移到平面上這個難題，提出了西洋的解釋方法。例如，我們人的眼睛與物體的各點之間有許多直線。

在這麼多的直線中的某部份切斷，在其橫斷面會出現某些點所連成的形狀，有點像是把從玻璃窗所看到的風景，在描圖紙上畫成點。

透視法的物體觀察法

不管什麼形狀，皆由立方體或長方體所構成，透視圖法的目的在於為了正確地捕捉這些作為基本的立方體。

從正面看長方體只能看到一個面，在此並沒有使用透視圖法。

將視線往上移一點，可以看得到長方體的兩面。上面那個面可以依一點透視法來表現。

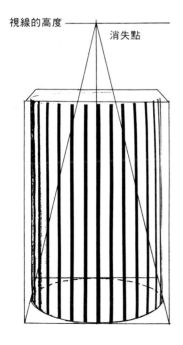

視線的高度

消失點

要表現出愈來愈遠的感覺，必須隨著距離愈遠縮短其幅度將視線移到橫面，由這個

側面來看長方體，垂直線（高度）以外的兩邊可用二點透視法來表現。

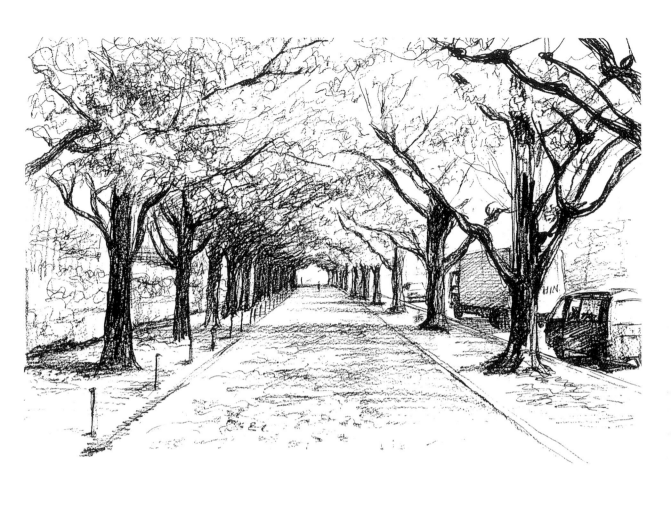

一點透視法——在畫面中有消失點，方便利用在風景的描繪上

由正面看物體時，將朝向自
己方向延伸的平行線延長，
可以發現這兩條線會在地平
線上的一點交集，那便是視
線的高度，由此可知，在視
界中央的一點透視法成立。
若換成立方體，其寬幅與高
度和畫面的邊平行，如果只
把往裡面的線延長後，便會
在一個點上消失。

消失點

視線的高度

寬幅與高度和畫面的邊平行

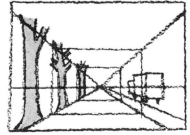

在風景畫上經常使用一點透視
法，並排的樹木和車子等，都
可以用透視法來看。

透視圖法

二點透視法── 在畫面之外存在消失點

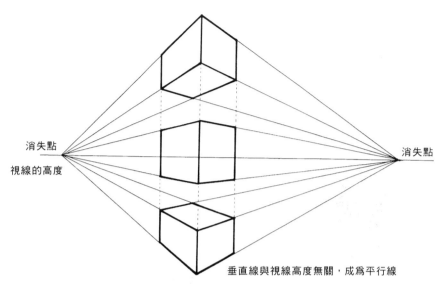

消失點
視線的高度

消失點

垂直線與視線高度無關，成為平行線

● 右圖的速寫消失點在這麼外面
風景速寫有許多的情形消失在畫面的外側。我們可以藉由鉛筆或測量棒找出輪廓的角度，來感覺這個透視法。

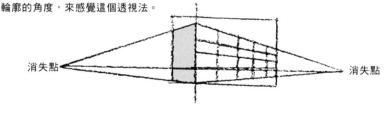

消失點

消失點

描繪建築物很方便

二點透視法是只有立方體高度保持垂直，而與畫面的邊呈平行。這種畫法經常用在從側面來看與眼睛同高的物體。若向上看的造型或向下看的造型，會產生不自然的形狀。在畫面裡依立方體角度的不同，單方的消失點不限於水平而在近處。這個原則並不是適用於每種情形。

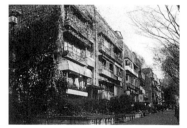

描繪具有斜面的主體，應用二點透視法

具傾斜面的物體要如何利用透視法來描繪？建築物的屋頂、交通工具、豎立的書等等都可以運用下述方法。

以二點透視法所畫出來的面其垂直中心線，用對角線把它分割（a）。將a延長至屋頂頂點，再和二點透視法的消失點連成（b）線。將 a 與 b 的交點（c）延長與通過另一個消失點的垂直線交會，而形成第三個消失點（e）。

此時，即可找出屋頂的角度，這是藉二點透視來順應本體與屋頂的例子，所以和三點透視法不一樣。

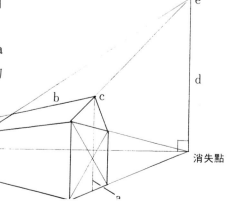

愈遠的建築物愈模糊，這種「空氣遠近法」可以有效地利用。

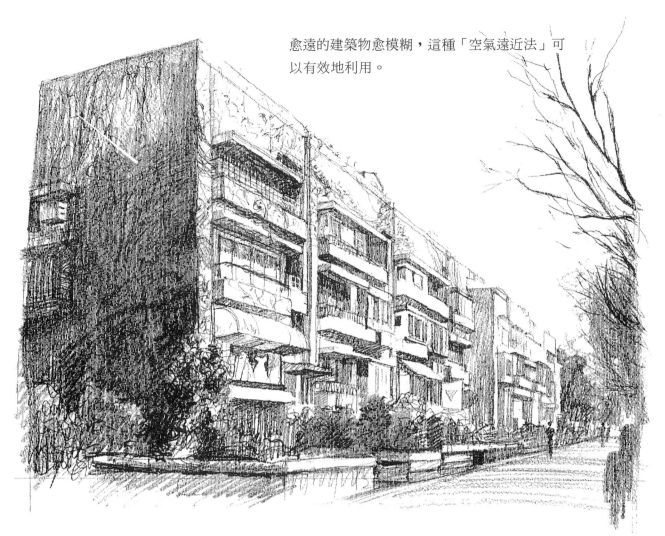

三點透視法

三點透視法適用於相對物體
其視線的高度很高，或很低
的情形，例如仰望高樓大廈
時，或在高樓往下看的情形。

除了水平線上的消失點，再
決定出另一個消失點。平行
線會從物體上消失。

消失點

消失點

消失點

藉著向上縮窄的造型和向下
縮窄的造型，可以表現出長
距離的空間感。

消失點

反射影像的重點

映在水面上的房子、船、或
映在鏡子上物體的各個點，
在畫面上是在相對於水平線
的垂直線上。這對於在反射
的影像上找出看不出來的重
點位置，是很有幫助的。

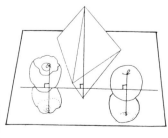

造型在心理上的作用

盡量描繪得很自然

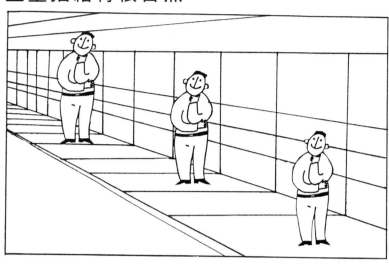

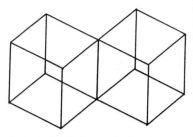

有多種觀察角度的造型

耐克（瑞士人）所介紹的這兩個立方體，若將焦點放在中央時，立方體的邊或所連接的位置間的關係，一個一個地反轉過來。

受周遭誤導的形狀

上圖中，如何看出那個人物的大小呢？如果視線只在人物上移動，很明顯地可以感覺到右邊的那個人最小，這就是利用傾斜度所產生的錯覺。事實，人物的大小都相同。

在這種情況下，看的人無法掌握形狀的大小。像這樣極端的例子很少見，但是實際上，妨礙到描繪的正確度的原因還是很多。

不同的看法看出不同的造型

在繪畫、照片、印刷品中，都能找到完全不同的造型。

是洞穴還是窪地呢？

是洞穴還是窪地呢？

造型的特質原則

造型的特質原則

如果畫面的邊是平行的話，雖然可以表現出安定感，卻顯得單調。所以稍微移動一下就能表現其動感。

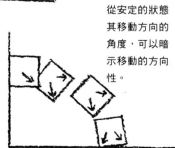

一般認為正方形的畫布看起來是比較寬的感覺。

從安定的狀態其移動方向的角度，可以暗示移動的方向性。

●由正方形所作的黃金分割

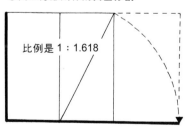

比例是 1：1.618

是自然界中比例最完美的四方形，自古以來常使用在美術作品和建築物上。

究竟是天花板上圓形的浮雕呢？還是地板上的凹洞？相信大家都遇過這種平面陷阱的經驗。

大部份可以藉細部的表現和整體而有所理解。

利用心理作用，使眼睛所看到的感覺優先於現實情形，這是畫家常用的表現方式。在古代的雕刻與建築上也可以看得出來。

在古希臘人的人體雕刻中，有八個頭身的，而現實上人通常只有六個半的頭身左右，七頭身已經感覺相當修長了。但是只有七個頭身的人體雕刻，又會予人矮胖的感覺。此外，在希臘神殿建築中，圓柱中間有如凸出來的肚子一樣膨脹，沒有凸肚狀的直線形圓柱看起來就細細的，因為看起來會覺得有點凹陷的關係。這即是運用人為的操作，表現出「自然」的論調。

非現實主義的必要性

塞尚的作品中，畫面上都各有秩序，實際的模特兒不過是圖中的一個主體罷了。

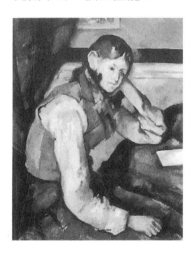

現實中像這樣手那麼長的人應該是不存在。這就是要讓畫面上，優先表現其自然感。
就是再把正方形分為 2 等分

就是再把正方形分為 2 等分的長方形的對角線上加上正方形 1/2 的長度來表現。「黃金分割」這種方法是從文藝復興時開始的。

● 蝸牛原則

我們所知道的，生物的細胞繁殖，或植物、貝殼的生長過程中，其漩渦狀迅速增加，表現出其能量。

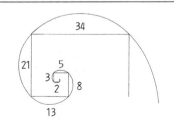

這個螺旋向外推算是由 3、5、8、13、21 每個數字加上前一個數字所得的。像這樣畫出的長方形幾乎已具有黃金比例。

● 素描簿和畫布的比例

F 型：若分為 2 等分就變成黃金分割（人物畫用）

P 型：和 2 等分相似，亦即若分成 4 等分就是 P 型（風景畫用）

M 型：這就是直接取黃金分割的比例。橫長的畫面（海景畫用）

思考構圖的暗示

印象會依主體的形狀、數量、畫面的形狀而改變。試著應用這些思考。

具方向性的主體 —— **在畫面中調整上下左右** ——

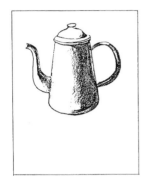

可以加入陰影或台面的構圖

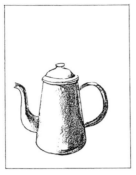

將壺嘴靠左邊會讓人覺得有壓迫感

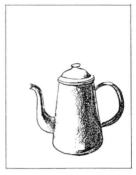

靠右側的話就感覺比較安定穩重

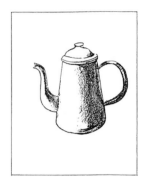

重心在下面的茶壺，稍微往上挪一點比較好

兩個主體間的關係 —— **大小一樣、色調不同的情況** ——

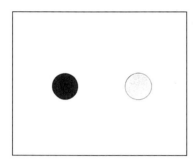

◀**靜態對稱**

畫面呈現不安定。因為球的色調不同，也具有重量的關係。如果不改變位置而欲表現安定感的話，色調較亮的球要換成比較大的球。

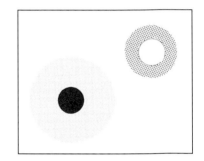

賦予符合色調的界線

許多視點所形成的關係 —— **1：2 的平衡，主體重疊所表現的東西** ——

增加感覺很重的色調的主體，只會令人感覺更重

增加感覺上比較輕的色調的主體，可以達成平衡感

由前面起依序放置球，畫面可形成方向性和諧調感

應避免的鐵則

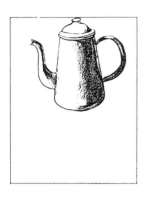

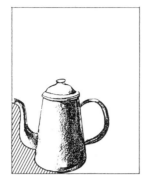

讓畫面的主體接觸到邊線，或讓一部份跳出畫面，其接觸到的二個點所圍成的形狀◀會妨礙到自然的空間。

沒有暗示到被切掉的▶方法，會使人感到不安。

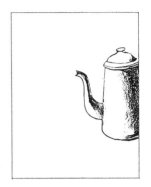

同樣的色調、不同大小的情況

對稱被破壞

令人感覺較重的球給予較大的空間，將較輕的球置於上方，給予較小的空間。配合色調的印象，使空間產生安定感。

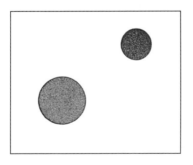

大的主體放在下面，即會產生安定感和距離感

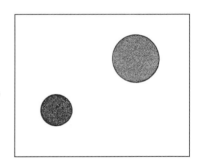

相反地放置會產生不平衡的感覺，能利用於緊張感的畫面

白色畫面本身所擁有的重量感也要計算進去

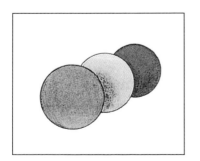

重疊放在一起的話，色調與形狀的相連，產生趣味性，且有距離感

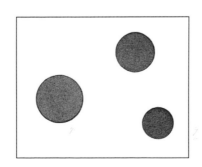

安排不同大小的主體時，也要考量畫面本身在這個畫面上予人的重量感，畫面上輕的位置放重的物體，重的位置放輕小的物體，可使畫面安定。

畫面左半邊比較輕、右半邊比較重。愈往上就覺得愈輕。

1 由著地面位置的關係來描繪

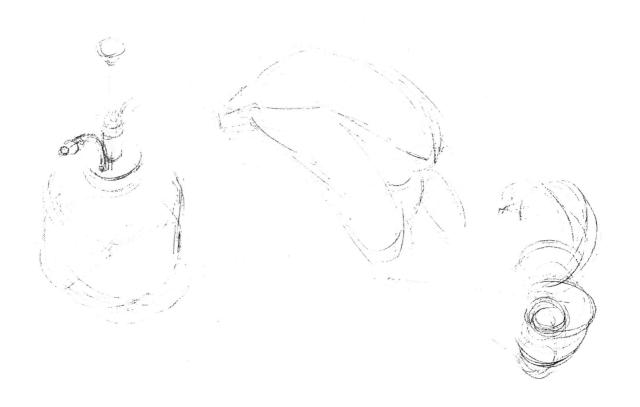

將複數主體整合的重點

為使各主體間保持平衡感，須考量主體的幾個分別的要素。

 主體 ①大小的改變

 ②造型特徵的改變

 ③質感的改變

依上述所示，色調也會跟著改變。

著地面相同的物體

在相同平面上放置三個主體，在剛開始畫時，先確認各自與平面相接的位置關係。再畫一假想線將主體連接、測出角度與長度。再來比較大小、統一觀察主題的角度…等等。

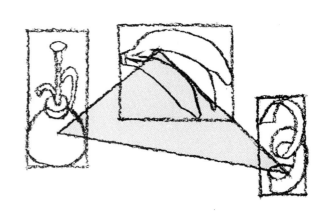

2 以輪廓來捕捉

用大致的線條捕捉其輪廓，
再慢慢地整理、修正為正確
的輪廓。

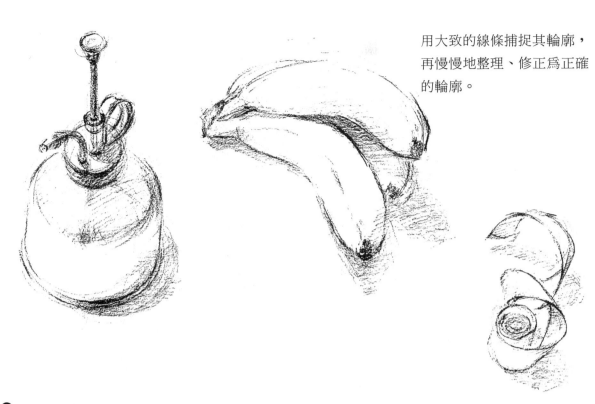

3 完成

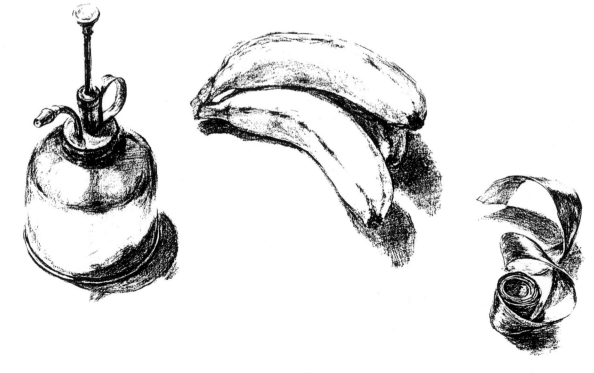

導引視線的構圖

集中

凝視於一點的力量

擴散

暗示畫面外的力量

主體的配置是決定視線的方向性和心理上的印象。視線的方向性不僅是物體的配置與數目而已，畫面的分割法也是很重要的。將主體的形狀分割、刻意地利用背景、利用筆法或色調來分割…等等，方法有很多。

有分割畫面線條的構圖

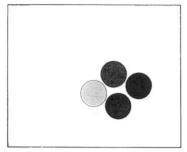

馬內　餐桌上的水果

將桌子的水平線提高，使視線放在置於寬大桌面的水果

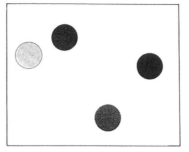

孟克　Diestimme

在強烈垂直線的方向性中，潛藏不安定感

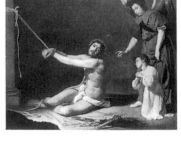

貝拉斯凱斯
被綁在柱子上的基督徒

對角線的方向性和欲往阻止的天使的垂直線

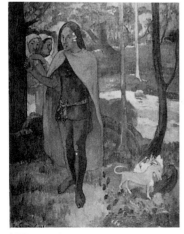

高更
使用妖術或希亘島上的魔法

◀將畫面分割為二的垂直線，對於塑造獨特的印象很有效，上下不留有太多空間。

垂直線將畫面分割為2

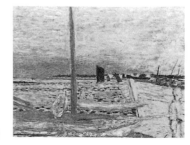

波納爾
黃色的船

水平線幾乎在中央，將畫面一分為二，強烈的垂直線有中和水平線的效果

136

三角形的構圖

三角形的構圖

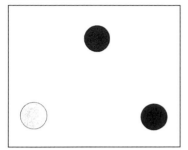

可暗示安定感、普遍性和果斷的感覺

逆三角形的構圖

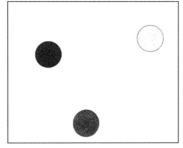

暗示主體間緊張關係的互動與方向性、期待感

畫面上視點的重點在於把三點當成基本形。以這三點當成基準來增加主體的方法就容易理解了。

把三個以上的主體構成三角形

在靜物畫裡三角形構圖表示安定。即使主體增加，依然可以置於三角形的邊上。

塞尙　櫻桃與桃子

拉托爾　靜物

以一個主體構成三角形

樹木、動物、人體等等構造複雜的物體，將視點增加，當作和複數主體同樣的道理。

三角形中的三角形

將具三角形特性的人體置於畫面的三角形中。構圖可基於基本的應用，發揮各種動作或意義。

盧諾亙
沐浴中的女人

杜加
打哈欠的小女孩

不安定的逆三角形，表現出對於打哈欠的女孩沒有防備的動作

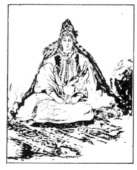

德拉克羅亙
猶太新娘

安定的正三角形表現出主角穩定的氣氛

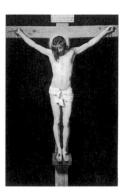

貝拉斯凱斯
十字架上的耶穌

以向下的等邊銳角三角形，強調悲劇的命運

更生動有力的構圖

重疊構圖

若將物體放置重疊，會產生意想不到的趣味性，也可以解決因為過於接近而無距離感的問題。

分割式構圖

以畫面延伸到外面的感覺，表現出眼前的距離感和在人生百態中街角的一隅，能導引欣賞這幅畫的人的視線。

加入裝飾性主體

讓主體本身表現出熱鬧的氣氛，如衣服、海報等帶動了畫面的活力。

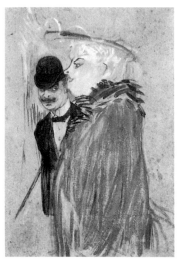

羅特列克　情侶
將高傲的女性置於前面，而且佔比較大的空間，而後面是在察顏觀色的男子。藉由重疊構圖技巧性地表現出這對情侶微妙的心理關係

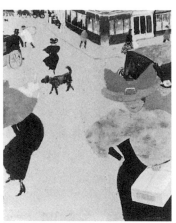

華活頓　巴黎街

馬蒂斯　在花紋豐富中裝飾性的人物畫

分割式構圖＋重疊構圖

在賣水者之前有重疊構圖的水瓶被裁切掉一部份，後面二個人也在後面形成重疊構圖，視線由黑暗中的人物導引出來，往畫面之外延伸，回到觀者的眼睛上，產生效果很好的立體感。

貝拉斯凱斯　塞爾維亞的水販

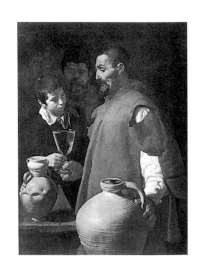

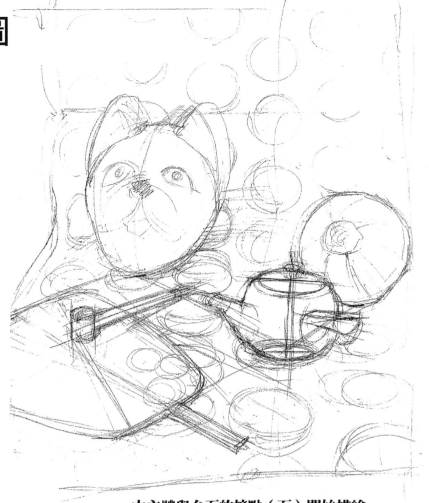

五個主體的組合

五個主體和花紋艷麗的和紙上的組合。每一個的形狀都不同,由位置關係所衍生的空間、色調與質感的描繪,以及充分活用素描的要素。

大致的位置及基準線,只能輕輕地描繪,待位置及重點確定後再以強烈的線條表現。

尋求主體本體的形狀

位置關係決定後,要追蹤每一個輪廓,像團扇、面具,線條對稱的主體,可以考慮以正中線為基準。像小茶壺和紙球就可以直接以圓柱形和球形來考慮。以上均以中心線為基準,再賦予畫面血肉。

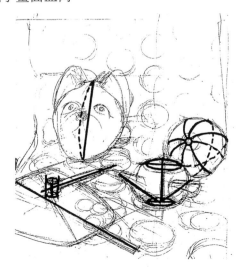

由主體與台面的接點(面)開始描繪

從牆壁到桌面襯以和紙。在此將面具直立,成為主要的主體。首先大致尋求各位置的相互關係,由主體和台面的接點位置分割出來,並設立基準點,求其角度、長度的比例。必須特別強調所有主體均在同一平面上,而台面的隱藏線也很重要。

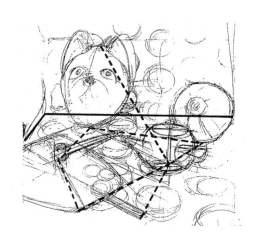

2 色調鋪陳

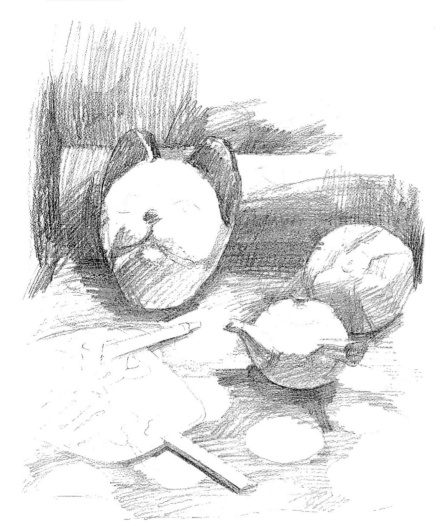

決定畫面整體色調的安排，
確認物體中最暗與最明亮的
部份，而黑色的部份也有，
但是無法表現出比黑色更黑
或比白紙更白的顏色。

仔細注意幾乎由正
上方打下來的光線

小茶壺平滑的弧度與紙球體積較大的圓形其色
調的筆法也不一樣。

橢圓形的話是下半
部比較膨脹

描繪和紙的花紋，以橢圓的畫法
為基準，稍微歪了一點就感覺很
像樸素的

3 完成

有計劃地在畫面上留白來強調對比，表現其變
化。在畫面前必須加上和紙的花紋，隨著移動
到背景時漸漸地可省略，則自然的空間即可表
現出來。

由於面具的存在十分搶眼，畫面上部其他位置
部份可以省略，這個構圖是將畫面下半部密集
而上半部省略，使整體的空間不會太擁擠。

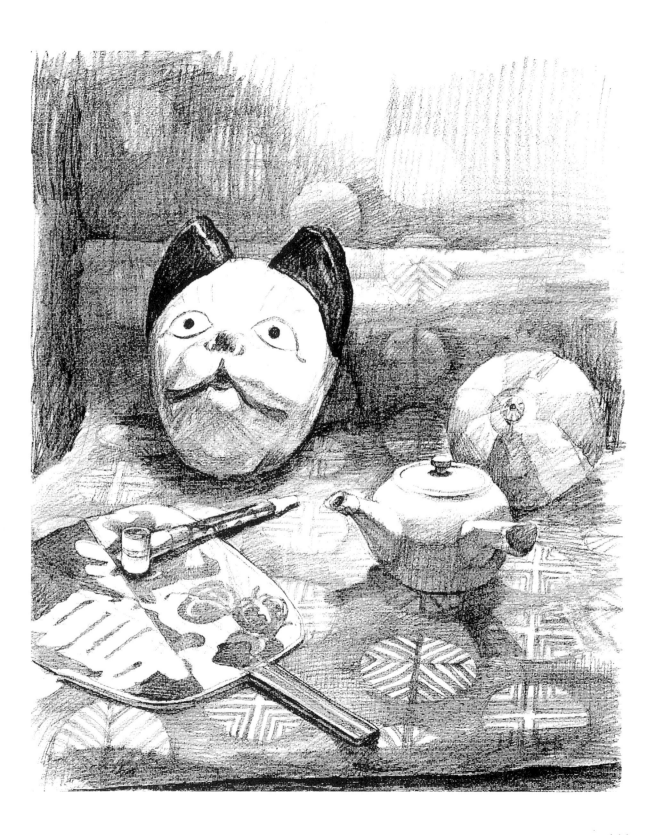

編後語 —————————————————————

很難看到有解說素描技巧如此詳盡的書了，可能前所未有。我也曾有段時期遇到瓶頸：為畫不出任何形狀的圖而懊惱不已。我想，當時若有這本書可指導的話，前述的問題就能迎刃而解了。對於繪畫有興趣，有志深入美術堂奧的讀者而言，本書可說是再理想不過的繪畫指南。

<div align="right">主編　岩井成昭</div>

以前在採訪有名的Ｋ畫師製作畫時，其用色之創新而大膽，都和我們一般所看到的顏色不同。我想，也許是我還未達到那個程度，所以體會不出那個境界吧。後來我與一些有美術造詣的人討論的結果，他們一一否定了我的看法。一方面我為他們的答覆未與我達成共識而感意外；另一方面卻又慶幸自己不是程度差。

學鋼琴有教本，而素描正是繪畫的基本。在否定自己之前，最好先瞭解鑑賞的方法。有位編輯同仁也曾表示：「自大學畢業後，本書是素描書中，唯一令他素描技巧更上層樓的工具書。」

<div align="right">編輯部　早坂優子</div>

基礎素描造型入門

編者：視覺設計研究所
譯者：林　楡
主編：羅煥耿
責任編輯：羅煥耿
編輯：黃敏華、翟瑾荃
美術編輯：林逸敏、鍾愛蕾
發行人：簡玉芬
出版者：世茂出版有限公司
登記證：局版臺省業字第 564 號
地址：台北縣新店市民生路 19 號 5 樓
TEL：(02)2218-3277　•　FAX：(02)2218-3239
劃撥帳號：19911841　　單次郵購 500 元（含）以下，請加 50 元掛號費
電腦排版：造極電腦排版公司
印刷：祥新印刷事業有限公司
初版一刷：2002年（民91）8月
六刷：2008年（民97）5月

デッサン上達法
DESSIN JOUTATSUHOU
© SHIKAKU DESIGN KENKYUUJO CO., LTD. 1991
Originally published in Japan in 1991 by
SHIKAKU DESIGN KENKYUUJO CO., LTD..
Chinese translation rights arranged through
TOHAN CORPORATION, TOKYO

國家圖書館出版品預行編目資料

基礎素描造型入門／視覺設計研究所編：林楡譯.
　-- 初版. -- 臺北縣新店市：世茂，民 91
　　面；　公分.

　　ISBN 957-776-384-7(平裝)

　　1. 素描 - 技法

947.16　　　　　　　　　　　　　　91012372